Pintura al pastel práctica

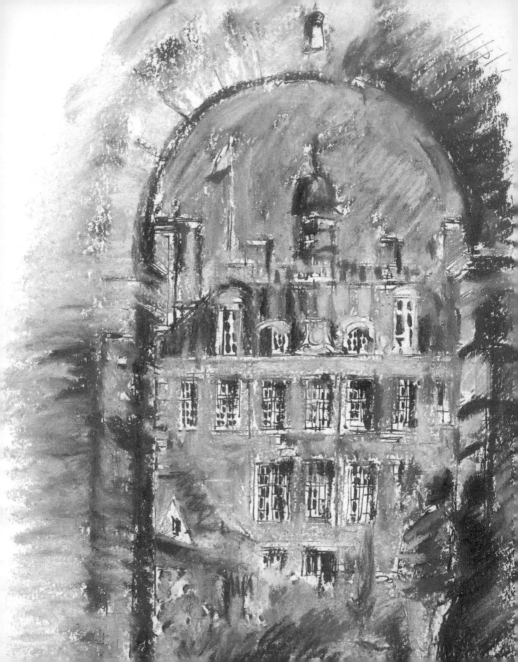

Pintura al pastel práctica

Materiales, técnicas y proyectos

Curtis Tappenden

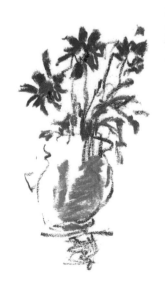

GG®

Para Pauline, mi madre,
la primera pastelista que conocí

Título original:
Practical Pastels. Materials, Techniques & Projects.
Publicado originariamente por Ivy Press en 2015

Diseño gráfico: Tonwen Jones
Documentación gráfica: Vanessa Fletcher

Traducción: Ana López Ruiz
Diseño de la cubierta: Toni Cabré/Editorial Gustavo Gili, SL

Printed in China
ISBN: 978-84-252-2901-5

Editorial Gustavo Gili, SL
Via Laietana 47, 2°, 08003 Barcelona, España.
Tel. (+34) 93 3228161
Valle de Bravo 21, 53050 Naucalpan, México.
Tel. (+52) 55 55606011

ÍNDICE

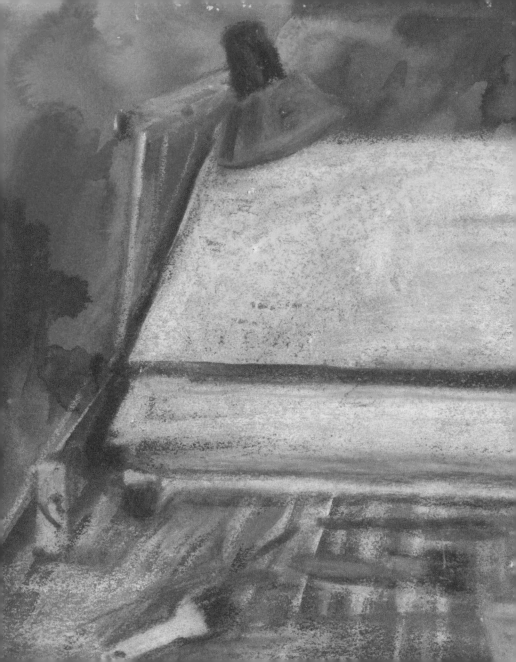

PARA EMPEZAR

A todos nos atraen esas barras de pigmento puro que nos invitan a agarrarlas y extender los vivos polvos de color por la superficie que tengamos más a mano. A diferencia de la pintura, que se guardan en tarros y tubos, los pasteles no tienen por qué ocultarse a la vista. Al abrir la tapa de la caja, asalta nuestros sentidos un derroche de colores dispuestos en filas ordenadas y uniformes, que estimulan la mirada y nos invitan a emprender una exploración pictórica.

El pastel es un medio táctil. Mientras la barra descansa en la palma de la mano o se desliza entre los dedos antes de empezar a pintar, se obtiene cierta satisfacción, calcárea o grasa según el caso, del contacto con su textura externa. Es una actividad muy manual, y con la ayuda de la información práctica que contiene este libro, pronto te descubrirás registrando valiosas vivencias en tu cuaderno de bocetos.

¿QUÉ SON LOS PASTELES?

Los pasteles son barras o bloques de pigmento en polvo muy fino mezclados con una base de arcilla o tiza y un aglutinante, que suele ser goma o resina. Se les da una forma que permite agarrarlos con comodidad. Su aplicación es rápida, lo que los convierte en un medio ideal para plasmar situaciones efímeras, especialmente en entornos naturales o cuando la luz cambia con rapidez. Tienen una calidad viva y luminosa, ya que no ocultan la superficie del papel y dejan que la luz se refleje en sus diminutas partículas. A diferencia de la acuarela o del óleo, la densidad durante su aplicación se mantiene constante, y los colores se conservan frescos e inalterables.

BREVE HISTORIA

Se cree que el primer artista en pintar al pastel fue Jean Perréal. Mientras acompañaba a Luis XII en sus campañas italianas entre 1502 y 1509, Perréal impresionó a Leonardo Da Vinci con un nuevo método para atenuar el color, aunque el maestro del Renacimiento solo lo usó para realzar dibujos en sanguina y carboncillo. Jean-Honoré Fragonard (1732-1806) y Jean-Antoine Watteau (1648-1721) recurrieron al pastel para

SISTEMAS DE NUMERACIÓN

Los pasteles se fabrican en una amplia gama de tonos extraídos de pigmentos naturales y artificiales de la máxima concentración. Los fabricantes suelen numerar sus gamas asignando el número 1 a la más clara y el 8 a la más oscura. No obstante, esta escala no está regulada y existen diferencias entre las distintas marcas.

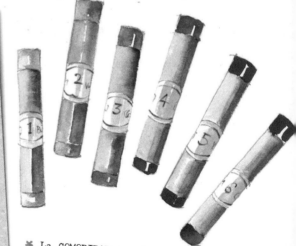

✳ La COMODIDAD es el principal atractivo del pastel; no exige preparación y los demás útiles de pintura son opcionales.

sus estudios de retratos, lo que facilitó el terreno a la depurada técnica de Maurice Quentin de La Tour (1704-1788) y Jean-Baptiste Chardin (1699-1779). Sin La Tour, nunca hubiéramos vivido el desarrollo del estilo moderno y rico en relieves de la obra del impresionista Edgar Degas (1834-1917), ni los delicados estudios de luz reflejada de Mary Cassatt (1845-1926). En Estados Unidos, William Merritt Chase (1849-1916) se dedicaba a rivalizar con sus colegas europeos con grandes obras al pastel mediante múltiples capas, y demostró una gran frescura. A pesar del atractivo natural que ejerce sobre los artistas, el pastel no ha logrado el estatus de otros medios más permanentes, como el óleo o la acuarela.

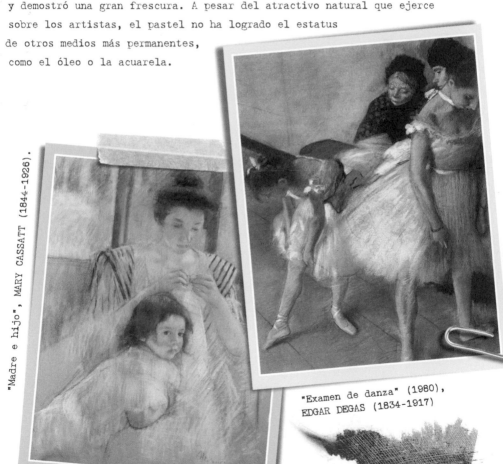

"Madre e hijo", MARY CASSATT (1844-1926).

"Examen de danza" (1980), EDGAR DEGAS (1834-1917)

TIPOS DE PASTELES

A la hora de escoger pasteles, hay que tener en cuenta cuál prefieres, su calidad y su precio. Podríamos decir que todo depende de lo que uno quiera gastar, pero un principiante no sacará mucho partido al equipo más caro porque no sabrá aprovechar todos sus recursos. No hay reglas estrictas a la hora de comprar pasteles y sus múltiples accesorios disponibles; compra lo que necesites en función de tu presupuesto.

Hay pasteles de tres grados de consistencia: blandos, medios y duros. Las gamas más blandas suelen ofrecer una paleta de colores más brillante.

✳ Encontrarás pasteles de diversas formas y tamaños. Trata de comprar los que mejor respondan a tus necesidades, y siempre que puedas pruébalos primero.

Comprar pigmentos con nombres reconocidos, como azul ultramar, siena tostado u ocre oscuro, debería garantizar la calidad de su origen, mientras que otros colores brillantes pueden ser más fugaces, es decir, no demasiado permanentes.

Los **PASTELES BLANDOS** son los más utilizados. Se deshacen cuando se aplican sobre la superficie de dibujo, y dejan un acabado aterciopelado. Al llevar menos aglutinante y más pigmento, se deslizan por la mayoría de las superficies. Con ellos se "pinta" mejor en el sentido estricto del verbo, pues permiten cubrir zonas amplias de manera más densa, y son fáciles de mezclar y difuminar. Al principio, aplicar el grado justo de presión puede ser un problema porque las barras se deshacen si se aprietan demasiado.

En dibujo, ningún otro medio ofrece una combinación tan rica de color y textura.

PASTEL BLANDO

MEDIA BARRA

* Los pasteles DUROS suelen ser de sección rectangular, y cada esquina es una punta lista para ser usada.

Los **PASTELES DUROS** tienen mayor consistencia, por lo que son más apropiados para procesos relacionados con el dibujo. Se les puede sacar punta con un cúter o una navaja para obtener líneas más nítidas y precisas, o partirlos en dos, si preferimos barras más cortas. Los pasteles duros son la mejor opción para los primeros bocetos y las fases preliminares, y son excelentes para acentuar, realzar y dar los últimos retoques.

Los **LÁPICES PASTEL** parecen lápices de madera, y suelen ser caros. Su ventaja es que no se rompen, aunque si se caen contra una superficie dura, la "mina" se puede hacer pedazos. Como se les puede sacar punta fina, son muy útiles para trabajos minuciosos o para procesos y técnicas que tienen más que ver con el dibujo.

En los **PASTELES AL ÓLEO** se sustituye la goma arábiga por un aglutinante oleoso, por lo que la pintura se extiende como la mantequilla sobre el papel. Aunque no son tan fáciles de mezclar como otros formatos, tienen colores más profundos y vivos. Se deshacen menos, así que son idóneos para hacer bocetos al aire libre. Los trazos son amplios y directos, parecen pinceladas de pintura al óleo. Se pueden mezclar con medios a base de alcohol o esgrafiar con herramientas afiladas.

CONSEJO

Para una mayor calidad del pigmento y la manufactura, compra pasteles profesionales. Los de mayor calidad, los más caros, son: Grumbacher, Conté, Sennelier, Rembrandt. Los de gama media y más asequibles son: Winsor & Newton, Rowney, Inscribe.

MEDIOS AFINES Y COMPLEMENTARIOS

El pastel combina de maravilla con otros medios. Complementa las aguadas de acuarela y se integra bien con el carboncillo y la tiza. Experimentar con tinta, pluma y otros medios es una estupenda forma de descubrir las propiedades únicas del pastel.

Los **LAPÍCES CONTÉ** funcionan como el carboncillo y parecen pasteles duros por su sección rectangular. Son ideales tanto para trazar líneas finas como para sombreados más amplios, y combinan con todo tipo de pasteles. Como estos, están disponibles en una amplia gama de colores y con forma de lápiz.

El **CARBONCILLO,** negro y fácil de borrar y difuminar, se utiliza para manchar zonas amplias sin gran definición. También puede utilizarse en el dibujo preliminar de una composición al pastel, ya que combina con otros medios. Una variante es el carboncillo comprimido, hecho con carbón en polvo y goma arábiga como aglutinante.

La **ACUARELA** es una excelente base para trabajar con pasteles blandos. Se pueden aplicar lavados translúcidos de pigmento que preparen la superficie para las posteriores capas luminosas de pigmento en polvo.

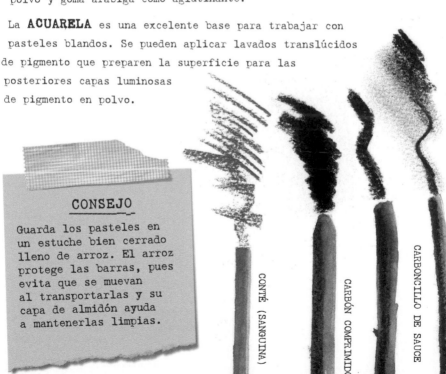

CONTÉ (SANGUINA)

CARBÓN COMPRIMIDO

CARBONCILLO DE SAUCE

✳ PRUEBA todos los productos que puedas antes de realizar la compra final.

CONSEJO

Guarda los pasteles en un estuche bien cerrado lleno de arroz. El arroz protege las barras, pues evita que se muevan al transportarlas y su capa de almidón ayuda a mantenerlas limpias.

El *GOUACHE* y la **PINTURA ACRÍLICA** también van bien con el pastel, pero hay que aligerarlas con agua para que se les adhiera.

Con **ESENCIA DE TREMENTINA** y distintos tipos de aguarrás mineral se puede fundir el pastel al óleo, haciendo que el pigmento fluya como si se tratara de pintura al óleo diluida.

Los **LÁPICES** aportan un trazo más firme que los pasteles. Al deslizarlos por encima de una capa, la atraviesan y llegan a la superficie del papel. El contraste puede ser muy eficaz, especialmente con pasteles al óleo, en cuyo caso la técnica recibe el nombre de esgrafiado.

Los **BOLÍGRAFOS** son una alternativa a los lápices. En algunos casos, la punta se obstruye. La práctica te demostrará cuáles funcionan mejor.

OTRAS HERRAMIENTAS Y RECURSOS ÚTILES

Para evitar borrones puedes usar aerosol fijador; los pañuelos o los difuminos de papel son útiles para difuminar transiciones o desdibujar zonas. Con una goma blanda de plástico también se pueden hacer marcas y retirar pigmento. Por último, si no utilizas un cuaderno, puedes recurrir a una tabla de dibujo de madera y fijar el papel con cinta de pintor para mantenerlo fijo.

⁎ LAS LÍNEAS de lápiz apuntalan esta composición y permiten que los tonos arenosos se integren en la escena portuaria.

13

TIPOS DE PAPEL Y SUPERFICIES

A la hora de elegir la superficie adecuada, debemos tener en cuenta varios aspectos: la textura, o el "grano", que retendrá las partículas de pastel; el valor o brillo (si es claro, medio u oscuro); y el tono o matiz (color). Mi-Teintes e Ingres son dos tipos de papel fabricados especialmente para pintar con pastel y pueden encontrarse en una sofisticada paleta. Las distintas superficies, sobre todo el papel, tienden a presentar rugosidades y estas se notan más cuando se trabajan con pastel. En cuestión de papel, descubrirás tus preferencias con la práctica. Cuando pases por una tienda de material para bellas artes, aprovecha y compra un pliego de una marca de papel distinta para probar.

✳ PAPEL DE DIBUJO Es el más fácil de encontrar y con el que se hacen la mayor parte de los cuadernos de bocetos. Dura mucho, pero su textura no es muy marcada. Va bien para tomar apuntes y dibujar objetos sencillos.

✳ PAPEL PARA PASTEL La mayor parte de los papeles para pastel presentan una textura más pronunciada en una de sus dos caras, lo que varía en función del fabricante. Se encuentran en tonos luminosos y sutiles (beige, gris y crudo suelen ser los favoritos). En un papel claro, los trazos se integran de forma armónica, mientras que en uno oscuro se producen vivos contrastes. Entre las marcas más conocidas están Canson Mi-Teintes e Ingres.

✳ PAPEL PARA ACUARELA Entre las distintas superficies, están las prensadas en caliente (lisas), las prensadas en frío (de textura media) y las de textura rugosa. A mayor rugosidad, mayor eficacia a la hora de dibujar con pastel. No es necesario tensar este tipo de papel.

* **CARTÓN PARA PASTEL** Para las tareas más pesadas, conviene usar cartón para pastel, es decir, papel para pastel en cartón contracolado. Se comercializan distintos tipos, desde acabados aterciopelados a texturas granulosas tipo lija. El pastel se agarra al grano de estas superficies, por lo que apenas hay que usar fijador.

* **PAPEL TIPO LIJA** El papel de lija común, de grano más fino, es un excelente soporte para obtener texturas rotas, al natural. Se puede acumular color en grandes cantidades y múltiples capas. Las desventajas son que es caro y que consume rápidamente las barras de pastel.

* **OTRAS SUPERFICIES** Si despiertas tu imaginación, puedes preparar tus propios soportes. El cartón ondulado o los tableros de aglomerado son alternativas listas para usar. Toulouse-Lautrec pintaba al óleo en cartón sin imprimar con colores muy secos y granulados.

* **TABLAS IMPRIMADAS CON GESSO** Usa *gesso* o pintura al látex para imprimar tableros con una brocha rígida. Los brochazos dejarán surcos en la superficie que recogerán tanto los pasteles al óleo como los blandos y duros.

* **LIENZO, ARPILLERA Y CALICÓ** Las superficies de piezas textiles de acabado grueso y áspero son un buen soporte. Lo más práctico es encolarlas a un tablero de aglomerado con cola vinílica (blanca) y aplicar una capa de imprimación acrílica para endurecer la superficie.

TÉCNICAS Existe una larga lista de técnicas para pintar al pastel, pero no está cerrada y siempre puedes tomarte la libertad de reescribirla. La limitación la pones tú. La facilidad con la que los pasteles cubren cualquier superficie puede liberar tus inhibiciones creativas; además, puede conseguir un ángulo atractivo con tu forma peculiar de complementar o contrastar los trazos en una obra. El éxito dependerá de cómo apliques tu abanico de técnicas para describir objetos. Al principio, no te empeñes en dibujar objetos reconocibles. Lo más importante es poner a prueba el potencial del medio sin restricciones.

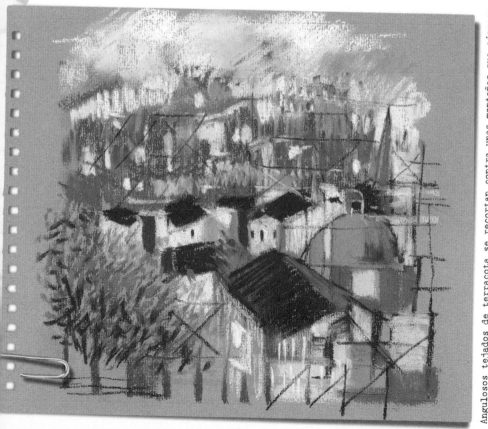

Angulosos tejados de terracota se recortan contra unas montañas que ejercen sobre ellos un efecto suavizante. La escena inspiró este estudio que combina distintas técnicas: se utilizó una retícula de trazos lineales más

TRAZOS LINEALES

Son marcas sencillas pero esenciales a la hora de encajar la obra. Sostén la barra como si fuera un lápiz, inclinándola para que el canto o la esquina entre en contacto con la superficie del papel. Muévela por el papel para trazar una línea. Si cambias el ángulo alterarás la superficie de contacto y podrás trazar líneas más gruesas. Si aumentas la presión, el peso de la línea también variará. Los lápices pastel y los conté permiten un mayor control.

✳ En este dibujo DE UN PEZ las líneas más nítidas de su anatomía contrastan con los trazos borrosos que recrean el entorno submarino.

TRAMA CRUZADA (CROSS-HATCHING)

Entrecruza líneas en ángulos de 45° para añadir densidad cromática.

SOSTENER EL PASTEL DE LADO Sostén el pastel por su lado más largo y arrástralo por la hoja para obtener franjas amplias de color. Es una excelente manera de cubrir grandes zonas muy rápido. Las barras rectangulares aumentan la nitidez y proporcionan un borde más definido, mientras que las redondas ofrecen un resultado más suave.

MARCAS INCISIVAS Si empuñas la barra contra el papel obtendrás marcas rotundas y densas. Se suele recurrir a esta técnica para destacar toques intensos de luz o color en una zona coloreada de manera uniforme.

PUNTEADO Y PUNTILLISMO Sigue un patrón determinado y aplica el color con puntos que luego el ojo difuminará.

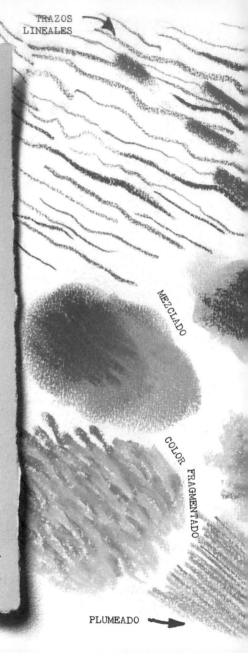

TRAZOS
LINEALES

OTRAS TÉCNICAS

MEZCLADO Permite mezclar dos o más colores en el papel. Se puede hacer con los dedos, un paño, un pañuelo o un difumino. Conviene no mezclar demasiado las manchas, pues podrían restar vida a la obra y hacer que quede insulsa.

COLOR FRAGMENTADO Consiste en yuxtaponer manchas cortas de múltiples colores trazadas en una misma dirección. El color se mezcla en el papel sobre la marcha.

PLUMEADO Con trazos ligeros y lineales conseguirás "romper" el color. El plumeado permite atenuar o bloquear colores. Si se aplica con colores complementarios, como amarillo sobre violeta, el resultado puede resultar sobrecogedor por la tensión que se genera entre fuerzas opuestas.

SUPERPOSICIÓN DE CAPAS Deja que se vean las primeras capas de color, asomando por debajo de las que has aplicado en último lugar y de manera uniforme, y fíjate en cómo se forman nuevos colores. Es recomendable usar fijador para evitar que las partículas de pigmento se muevan.

DEGRADADO Empieza pintando con un color y ve fundiéndolo gradualmente con uno nuevo. Esta técnica es fundamental para dar forma y volumen a los objetos. Un degradado de claro a oscuro y que abarque una zona amplia aportará una rotunda sensación de espacio.

VELADURA OPACA (*SCUMBLING*) Consiste en aplicar ligeras veladuras de color que cubran parcialmente el fondo. Se puede hacer con la barra de lado, ejerciendo poca presión, o con movimientos circulares. Es la mejor manera de lograr los típicos grises azulados y rojos anaranjados, ya sea superponiendo un color claro a uno oscuro o viceversa.

MEZCLADO

COLOR FRAGMENTADO

PLUMEADO ➡

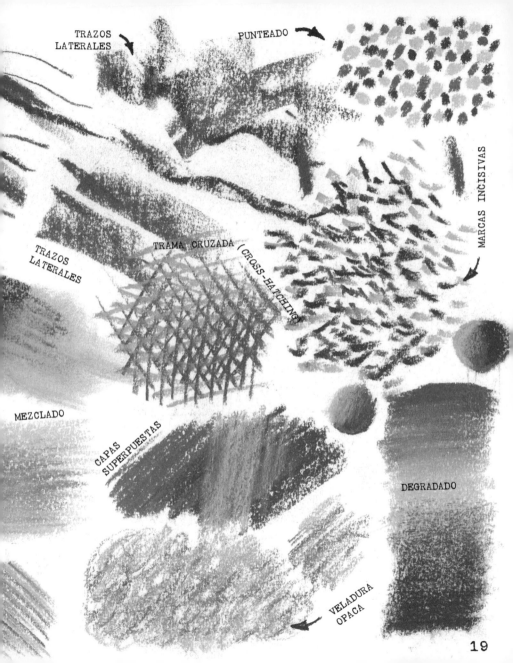

TRAZOS LATERALES

PUNTEADO

MARCAS INCISIVAS

TRAZOS LATERALES

TRAMA CRUZADA (CROSS-HATCHING)

MEZCLADO

CAPAS SUPERPUESTAS

DEGRADADO

VELADURA OPACA

19

TÉCNICAS PARA PASTELES AL ÓLEO La mayoría de

las técnicas de las que hemos hablado en las páginas 16-19 también pueden aplicarse a los pasteles al óleo, pero aquí proponemos algunas que son exclusivas de este medio.

ESGRAFIADO Es la técnica de rascar capas de color para dejar al descubierto capas inferiores. La adherencia de los pigmentos en los pasteles al óleo lo permite, pero los resultados con pasteles blandos pueden ser irregulares. Para rascar la superficie puedes utilizar lápices, la punta de una pluma o bolígrafo, un cúter, un cuchillo de precisión e incluso cubiertos. Por lo que se refiere a las capas inferiores, las variantes incluyen desde tintas de color a pintura acrílica.

TREMENTINA El contenido oleoso de los pasteles se puede descomponer con aguarrás mineral o esencia de trementina. Usa un pincel para removerlo y extender capas ligeras y aguadas por la superficie. Se producirán contrastes interesantes en las zonas en que coincidan los trazos al pastel y el pigmento fluido.

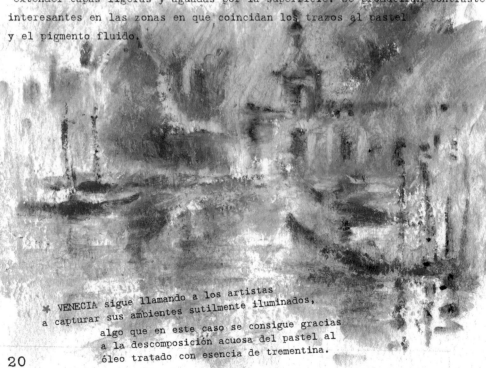

✳ VENECIA sigue llamando a los artistas a capturar sus ambientes sutilmente iluminados, algo que en este caso se consigue gracias a la descomposición acuosa del pastel al óleo tratado con esencia de trementina.

TÉCNICAS QUE COMBINAN OTROS MEDIOS

PASTEL SOBRE ACUARELA Refuerza la luminosidad de una obra con una capa translúcida de acuarela. Aplica pastel a esa base brillante, dejando entrever la capa inicial. La combinación hará refulgir la imagen. Se recomienda utilizar un pliego tensado de papel para acuarela, para evitar que se formen arrugas.

PASTEL SOBRE GOUACHE La versión opaca de la acuarela, el gouache, añade peso y densidad a la imagen. Es ideal para cubrir amplias zonas con un tono uniforme antes de añadir cualquier marca en seco.

PASTEL CON CARBON La unión de ambos medios es tan ideal como lógica. Las estructuras, el sombreado o los elementos compositivos son aspectos que se pueden esbozar al carboncillo antes de pasar a los pasteles, que aportan vida a la obra con sus tonos frescos.

✳ La LUZ invernal que caía sobre Tilly mientras dibujaba se traslada a la obra con una mezcla de acuarelas de color violeta, ocre amarillo y rojo de cadmio. El detalle se añadió después con pasteles al óleo.

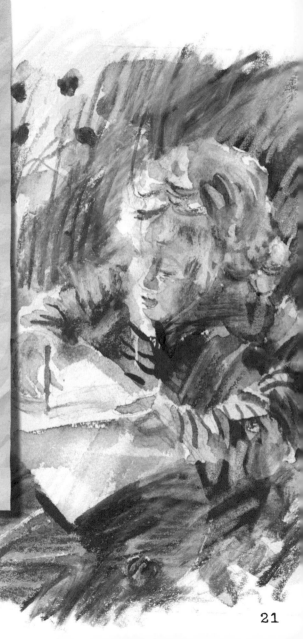

21

LA COMPOSICIÓN

Al encajar elementos en un boceto, evita enfoques demasiado rígidos o teóricos y deja que el proceso se desarrolle de una manera más orgánica. Confía en tu instinto y atrévete a romper las reglas compositivas establecidas si creas una imagen de contornos atractivos o un enfoque descentrado. Una regla no escrita que funciona al componer un buen cuadro es distribuir los elementos en secciones desiguales. Si ciertos tonos u objetos contrastan con otros situados en distintas partes de la misma obra, probablemente la estructura sea buena.

Dividir la obra en tercios es un buen punto de partida. El bodegón de la jarra y las flores, por ejemplo, queda dividido de manera natural por

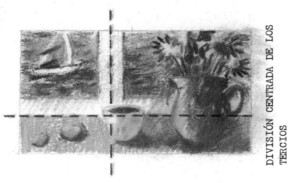

DIVISIÓN CENTRADA DE LOS TERCIOS

el marco de la ventana, lo que provoca dos panoramas distintos. La repisa es uno de los "tercios" importantes, pues su longitud horizontal subraya toda la obra. La composición se cruza de manera natural donde el marco de la ventana corta verticalmente la repisa horizontal, y crea una intensa dinámica. La forma más redondeada de la jarra introduce un elemento de suavidad que es bien recibido, y, a pesar de estar recortada, su tamaño la convierte en el centro de atención. Todo ello queda compensado al introducir el pequeño y distante barco, y la disposición aleatoria de los guijarros. Son elementos que refuerzan el cuadro y evitan que la mirada se desvíe fuera de la composición.

✳ Este discreto BARCO añade una sensación de profundidad a una obra que, de lo contrario, resultaría plana.

DIVISIÓN COMPENSADA DE LOS TERCIOS

22

Este estudio muestra cómo cambiar el énfasis con una disposición creativa de los elementos.

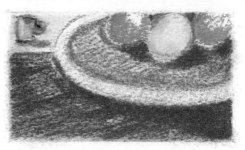

❊ CENTRAR los elementos en la
superficie es una opción predeciblemente
segura que añade poca emoción al
conjunto.

❊ Al DESCENTRAR la fruta se crea
una forma "vacía", igual de potente,
que ayuda a dirigir la mirada del
espectador. Esto se conoce como
"espacio negativo".

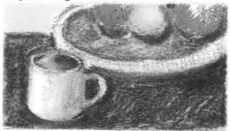

❊ Al AUMENTAR Y RECORTAR el
rectángulo, visualmente el diseño se
carga de contundencia y atractivo.

❊ Si los elementos adicionales se
colocan en PRIMER PLANO, se crea la
ilusión de espacio, pues se ofrece
a un grupo de objetos algo con lo que
relacionarse.

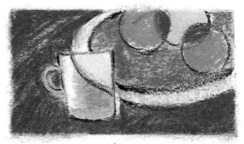

❊ CAMBIAR LA ESCALA del nuevo
objeto conciencia de la distancia
al espectador.

❊ La SUPERPOSICIÓN de elementos da
lugar a nuevas formas y es la base
de la creación de motivos.

23

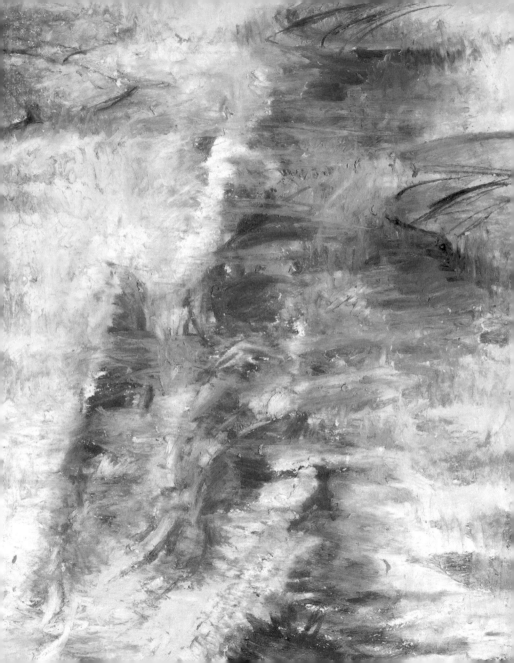

INTRODUCCIÓN AL COLOR

Un mundo sin color es inconcebible. Cada objeto, planta, animal y persona tiene su propia identidad, y esta queda parcialmente definida por una mezcla única de colores, que a su vez genera una respuesta en el espectador. El color ayuda a dar forma a nuestra percepción del mundo desde que nacemos, conforme aprendemos a reconocer y nombrar frutas, prendas de vestir y otras formas comunes, asociándolas y relacionándolas con colores. El color es un poderoso medio de expresión para todo artista, y le permite evocar respuestas emocionales y captar estados de ánimo en constante cambio. Con la inmediatez que lo caracteriza, el pastel puede usarse para contraponer tonos vibrantes o evocar sutiles sensaciones con colores armoniosos. El color es subjetivo y el uso que cada persona hace de él, algo único. Las teorías e ideas que plantearemos no pretenden establecer qué está bien o mal con carácter absoluto, sino que intentan entender el comportamiento de los colores. Con él aumentará tu capacidad para usarlos con una seguridad que trasladará frescura y emoción a tus bocetos.

MEZCLAR COLORES

Los pasteles son muy receptivos y fáciles de mezclar. Con ellos se puede imitar la descomposición de la luz blanca, descubierta por Isaac Newton en 1666, al hacerla pasar a través de un prisma y obtener los colores del espectro solar. Los colores obtenidos mantienen una relación especial entre sí, pues teóricamente todos se pueden obtener a partir de tres colores básicos.

ROJO AMARILLO

AZUL

* El conjunto de los PRIMARIOS se manifiesta con mayor intensidad, si cabe, al adquirir la forma densa y saturada de las barras de pastel.

COLORES PRIMARIOS

Al rojo, el amarillo y el azul se les conoce como colores primarios porque no se pueden obtener mezclando otros colores. En teoría, debería ser posible obtener cualquier color a partir de estos tres, pero la densidad opaca de los pigmentos en polvo no permite sacar violeta del azul y el rojo primarios.

COLORES SECUNDARIOS

Si se mezclan dos colores primarios se obtiene un color secundario. Así, el rojo y el amarillo dan lugar al naranja; el rojo y el azul, al violeta; y el amarillo y el azul, al verde.

* De la MEZCLA de dos colores primarios siempre se obtiene un color secundario. Ocurre sin esfuerzo; al deshacerse, los pigmentos en polvo entran en contacto y se integran.

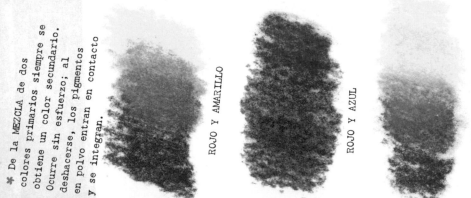

ROJO Y AMARILLO

ROJO Y AZUL

AMARILLO Y AZUL

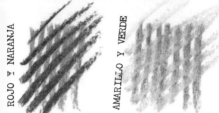

ROJO Y NARANJA

AMARILLO Y VERDE

AZUL Y VIOLETA

* APLICA la teoría del color a técnicas como la trama cruzada. Aquí se han obtenido colores terciarios con una trama vertical y diagonal.

COLORES TERCIARIOS

Un color primario más uno secundario da lugar a un color terciario. Por ejemplo, si se mezclan rojo y naranja, se obtiene rojo naranja; con amarillo y verde se obtiene amarillo verde; y con azul y violeta se consigue azul violeta.

* COPIA el círculo cromático en tu cuaderno de bocetos para utilizarlo como referencia. Divide el círculo en 12 secciones idénticas y llena cada una de la mezcla de colores correspondiente, siguiendo la teoría.

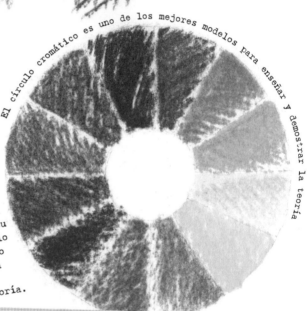

El círculo cromático es uno de los mejores modelos para enseñar y demostrar la teoría

CÍRCULO CROMÁTICO

El círculo cromático sirve como muestrario de estos tipos de color. Los colores terciarios se ubican entre los primarios y los secundarios que se utilizan para obtenerlos. Cada color secundario queda en el lado contrario del color primario que no se utiliza para formarlo, delante de este. Por ejemplo, en el círculo cromático, el violeta (hecho de rojo y azul) queda delante del amarillo.

27

VOCABULARIO RELATIVO AL COLOR

Si aprendemos sobre las distintas propiedades
del color conseguiremos unos efectos visuales
más prácticos. Nuestra forma de utilizar los
colores para guiar o manipular las reacciones
del espectador y lograr el objetivo previsto es
compleja, así que, cuanto mejor la entendamos,
mayores serán las posibilidades de triunfar.

TONO El tono es otra manera de referirse al
color en su forma más pura. Utilizamos esta
palabra para designar a los distintos miembros
de una misma familia de colores. El azul de
Prusia, el azul cerúleo, el ultramar o el
cobalto son tipos de pigmento azul.

VALOR También recibe el nombre de *brillo*.
Es la luminosidad u oscuridad relativa de
un color. Todos los colores tienen un valor
distinto y pueden catalogarse en una escala
que va del blanco al negro. El ocre amarillo
es más claro que el ocre oscuro, por ejemplo,
así que figuraría en el extremo de
la escala más cercano al blanco, al
contrario de lo que ocurriría con el
ocre oscuro, más cerca del negro.

✻ Es MÁS FÁCIL distinguir un tono de otro cuando están juntos. Haz tablas de "familias de colores" que te ayuden a familiarizarte con los tonos relacionados.

✻ Cuando te ACOSTUMBRES a tu estuche de
pasteles será más fácil que, de un vistazo,
distingas los colores que utilizas con
frecuencia.

La claridad u oscuridad de un color (el valor) se entiende mejor
si se compara con otros en filas de muestras.

INTENSIDAD

A veces recibe el nombre de "saturación" o "pureza". Tiene que ver con la fuerza de un color. Los colores puros y vivos tienen

Añade blanco a los colores puros y descubre los tonos neutros resultantes.

mayor intensidad, y cuanto más se atenúan los menos brillantes, progresivamente se convierten en más "neutros". Por ejemplo, si se añade blanco a un amarillo, se obtiene color crema y se reduce su intensidad, aunque su valor cromático siga siendo el mismo.

✳ USA solo dos colores puros de máxima saturación, uno oscuro y uno claro, y obtén tonos neutros más tenues mezclándolos con blanco.

TEMPERATURA DE COLOR

Las secciones roja, naranja y amarilla del círculo cromático son "cálidas" si se comparan con las secciones violeta, azul y verde, que parecen más "frías". Asociar el rojo, el naranja y el amarillo al fuego o el

brillo del sol, y el violeta, el verde y el azul al cielo, la hierba o el agua es natural para nosotros.

Ópticamente, los colores cálidos saltan a la vista, mientras que los fríos retroceden si los situamos al lado de los cálidos.

✳ Como EJERCICIO, identifica los objetos de la composición como cálidos o fríos asignándoles un número del 1 al 10.

En cada categoría, los colores pueden presentar distintos niveles de calidez o frialdad. Piensa en los azules rojizos y en cómo suelen ser más fríos que los rojos anaranjados, por ejemplo. Ten en cuenta cómo cambian los colores en función de su entorno. Los colores fríos pueden ser cálidos si se contraponen a colores aún más fríos en una misma obra, y tenerlo en cuenta es fundamental para producir esbozos de calidad y profundidad espacial frescos y atractivos.

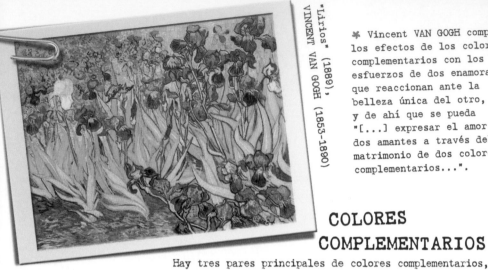

✱ Vincent VAN GOGH compar
los efectos de los colores
complementarios con los
esfuerzos de dos enamorado
que reaccionan ante la
belleza única del otro,
y de ahí que se pueda
"[...] expresar el amor d
dos amantes a través del
matrimonio de dos colores
complementarios...".

COLORES COMPLEMENTARIOS

Hay tres pares principales de colores complementarios,
y cada uno lo conforma un color primario y otro secundario, compuesto por otros
dos colores primarios. El rojo complementa al verde; el azul, al naranja; y el
amarillo, al violeta. En el resto del círculo cromático también hay colores
secundarios opuestos, de modo que el azul violeta es complementario del amarillo
naranja, el rojo naranja es el complementario del azul verde, y así
sucesivamente. Si dos complementarios tienen el
mismo valor cromático, se
intensifican mutuamente
e insuflan vida a la obra
resultante.

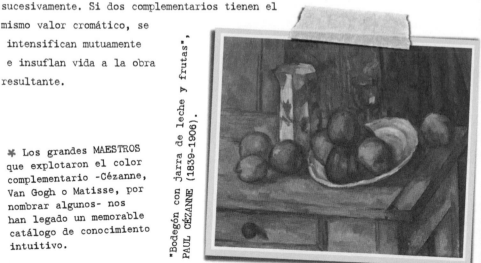

"Bodegón con jarra de leche y frutas",
PAUL CÉZANNE (1839-1906).

✱ Los grandes MAESTROS
que explotaron el color
complementario -Cézanne,
Van Gogh o Matisse, por
nombrar algunos- nos
han legado un memorable
catálogo de conocimiento
intuitivo.

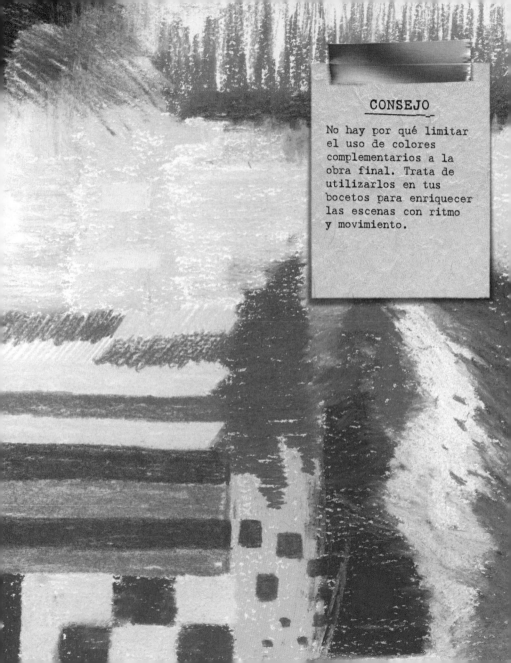

ARMONÍA CROMÁTICA

La luz de un cálido día de verano disminuye conforme avanza la tarde, y una capa púrpura se posa en los contornos suaves y cubiertos de hojas de los campos y árboles. Se nos presenta la oportunidad perfecta para recrear una escena uniforme y equilibrada con una paleta limitada de colores armónicos o análogos. Nos referimos a los grupos de colores adyacentes en el círculo cromático, pero la mayoría de los estuches de pasteles vienen ordenados de forma armónica.

En este paisaje se han usado tonos morados y azules cálidos, aclarados con blanco. Se ha dibujado deliberadamente sobre una "tierra" de amarillos tenues complementarios -el papel Ingres es color crema, creando una ilusión de luz brillante reflejada por toda la obra. Aunque se ha dibujado con colores relacionados, fíjate en la solidez y estructura que transmiten los árboles y arbustos gracias a la amplia gama de valores cromáticos.

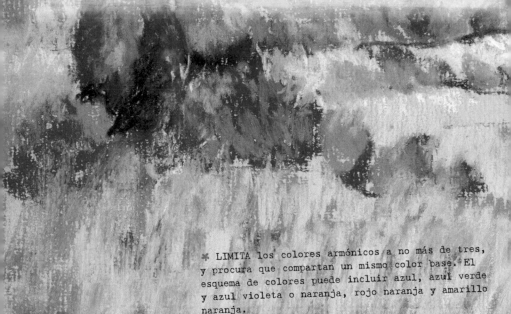

✳ LIMITA los colores armónicos a no más de tres, y procura que compartan un mismo color base. El esquema de colores puede incluir azul, azul verde y azul violeta o naranja, rojo naranja y amarillo naranja.

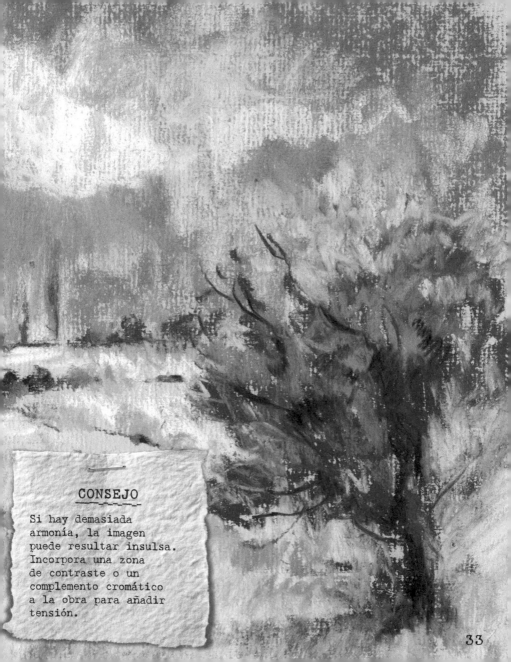

CONSEJO

Si hay demasiada
armonía, la imagen
puede resultar insulsa.
Incorpora una zona
de contraste o un
complemento cromático
a la obra para añadir
tensión.

ACLARAR Y OSCURECER

Para captar sutilezas por lo que se refiere al color y su valor cromático es preciso entender cómo reaccionan los pasteles al aclararlos u oscurecerlos. Si no superpones varias capas en tus creaciones, carecerán del interés que estas les otorgan y perderán profundidad y capacidad de impacto. Habrá ocasiones en que advertirás sutiles matices de color en el cielo, en el mar y en las formas y objetos que te rodean. Paradójicamente, en los días grises se perciben mejor estos cambios. Tanto los pasteles al óleo como las tizas pastel tienen unas excelentes características para explotar escalas de grises coloreadas.

SOMBRAS Si se mezcla cualquier color con su complementario, se obtiene un tono más oscuro del mismo.

LUCES Si se añade blanco, se revierte el proceso y se consigue un tono más tenue. Al trabajar con pigmentos puros y translúcidos como la acuarela, no se pueden atenuar los colores sin añadir gouache blanco opaco o polvo de pastel. Con ello se logra una interesante textura grumosa que puede servir para recrear paisajes agrestes o muros de piedra exteriores. Aprende a aclarar u oscurecer tus creaciones al probar las distintas técnicas de este libro.

* El GRIS nunca es lo que parece. El cielo de esta escena campestre contiene rojo y amarillo, y queda realzado por el formato largo y vertical.

CONSEJO

Dedica un cuaderno a explorar el color. Haz distintas mezclas de grises neutros pero recuerda anotar los ingredientes de cada nueva receta.

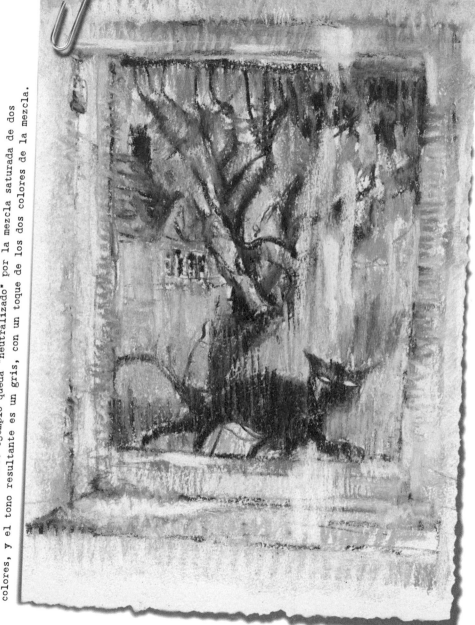

* El nuevo color de este ejemplo queda "neutralizado" por la mezcla saturada de dos colores, y el tono resultante es un gris, con un toque de los dos colores de la mezcla.

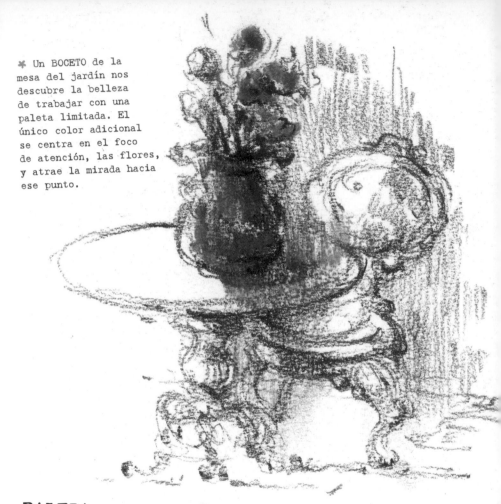

✳ Un BOCETO de la mesa del jardín nos descubre la belleza de trabajar con una paleta limitada. El único color adicional se centra en el foco de atención, las flores, y atrae la mirada hacia ese punto.

PALETA LIMITADA

Si se restringe la paleta se puede aprender mucho del poder del color y su capacidad de describir el tema de la obra con gran eficacia. La técnica se articula en torno al principio de que "menos es más". Si la mayor parte de un cuadro es de un color, pero concentrados en una pequeña zona hay toques de rojo, por ejemplo, esa zona atraerá las miradas y se convertirá en el centro de atención. Si seleccionas cuidadosamente las zonas de color, tus bocetos ganarán coherencia.

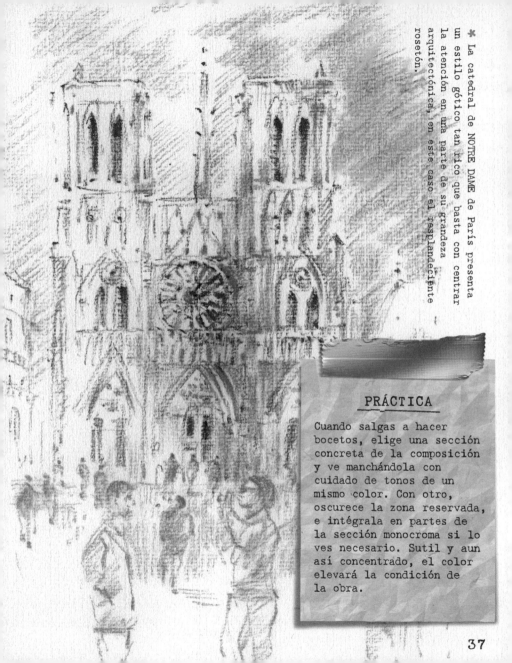

* La catedral de NOTRE DAME de París presenta
un estilo gótico tan rico que basta con centrar
la atención en una parte de su grandeza
arquitectónica, en este caso el resplandeciente
rosetón.

PRÁCTICA

Cuando salgas a hacer
bocetos, elige una sección
concreta de la composición
y ve manchándola con
cuidado de tonos de un
mismo color. Con otro,
oscurece la zona reservada,
e intégrala en partes de
la sección monocroma si lo
ves necesario. Sutil y aun
así concentrado, el color
elevará la condición de
la obra.

COLORES VIVOS

Desarrollar capas brillantes de color saturado puede contribuir a crear una sensación de luz intensa. Allí donde se yuxtaponen colores puros y exagerados, la luz parece más resplandeciente y penetrante. La luz difusa de las primeras horas de la mañana suele realzar la saturación de los colores, mientras que la intensa luz cenital del mediodía puede llegar a rebajarla. La luz se refleja en toda superficie coloreada, dando lugar a versiones más tenues de sus tonos originales.

PRÁCTICA

En días soleados y luminosos, sal a la calle con la intención de utilizar colores vivos. Siempre que sea posible, intenta encontrar edificios o superficies arquitectónicas que reflejen naturalmente la luz de objetos contiguos, como árboles u otros edificios. La técnica del color fragmentado es ideal para este ejercicio. Al yuxtaponer manchas de dos colores opuestos saturados se gana en dinamismo, y a la vez se consigue que el ojo perciba la mezcla de color.

* PLAYAS como la de la imagen pueden ofrecer un buen muestrario de edificios, toldos de tiendas y atracciones de colores, elementos ideales para ser interpretados en colores vivos.

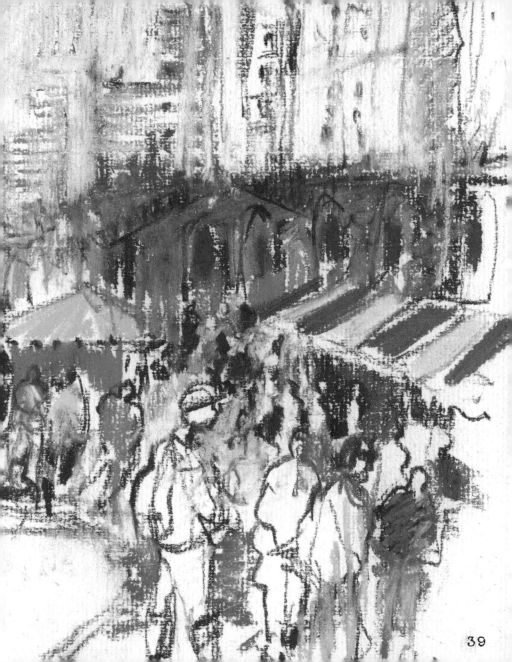

39

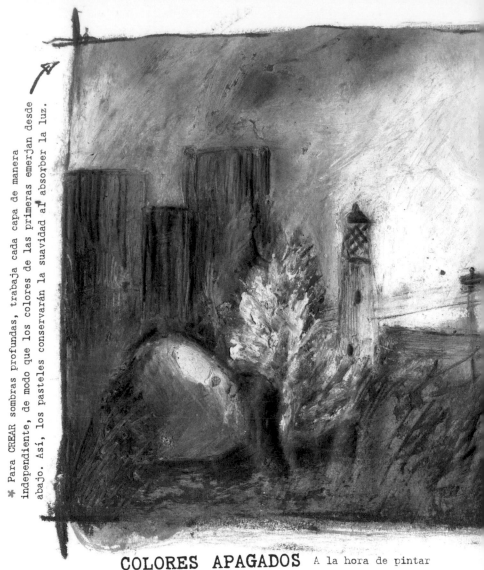

* Para CREAR sombras profundas, trabaja cada capa de manera independiente, de modo que los colores de las primeras emerjan desde abajo. Así, los pasteles conservarán la suavidad al absorber la luz.

COLORES APAGADOS A la hora de pintar
cuadros con la sutileza de los tonos apagados, hay que aclarar con blanco
los pigmentos densamente saturados del pastel, atenuándolos y aprovechando
el blanco que refleja el grano de la superficie. La mezcla de tres colores,

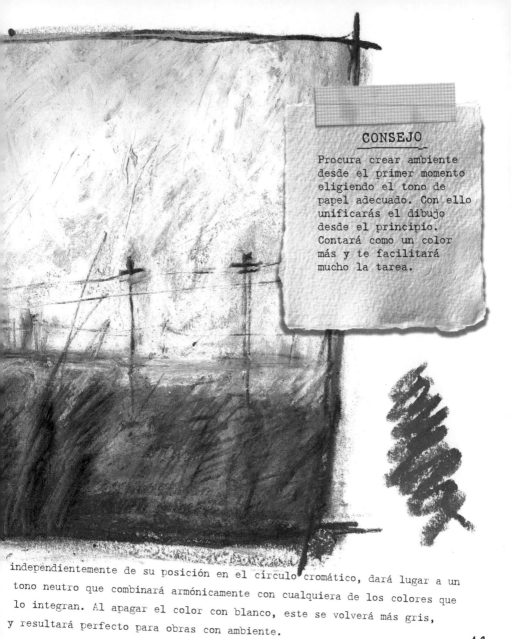

CONSEJO
───

Procura crear ambiente
desde el primer momento
eligiendo el tono de
papel adecuado. Con ello
unificarás el dibujo
desde el principio.
Contará como un color
más y te facilitará
mucho la tarea.

independientemente de su posición en el círculo cromático, dará lugar a un
tono neutro que combinará armónicamente con cualquiera de los colores que
lo integran. Al apagar el color con blanco, este se volverá más gris,
y resultará perfecto para obras con ambiente.

TRABAJAR EN INTERIORES

Sea cual sea el medio, es necesario adquirir confianza para
crecer y progresar. Los espacios domésticos son excelentes
refugios para el pastelista y permiten descubrir
y desarrollar nuevas posibilidades, pues
contienen una enorme cantidad de temas
potenciales: espacios con luces tenues y
armarios para estudios oscuros con mezclas de
color; ventanas blanqueadas o iluminadas por
el sol, si buscas saturaciones luminosas y trabajar
por capas; superficies estampadas u objetos decorativos que
puedes recrear con trazos repetitivos y delicados... Ten en
cuenta todas las estructuras, formas y texturas y prueba
nuevos puntos de vista, como un escorzo o un contrapicado.
Antes de empezar, piensa en la iluminación, en si es o no
natural, si es directa o difusa. Estos factores influirán
en la técnica y la paleta que elijas y determinarán el
resultado de tus estudios de interior. Toma
asiento y prepara los pasteles, porque
como en casa no estarás en ningún
sitio.

UTILIZA LA LÍNEA Y EL COLOR

Los cazos y cazuelas son ideales.

Es esencial entender los principios fundamentales del dibujo lineal y el valor cromático. Gracias al pastel, un contorno puede transformarse en un objeto tridimensional en cuestión de minutos.

DELINEAR CON PASTEL O CARBONCILLO

Si deslizas los pasteles al óleo y las tizas pastel por la superficie de dibujo conseguirás líneas largas y fluidas. Coge varios objetos de la casa -utensilios de cocina, por ejemplo- y dibuja su contorno, moviendo al mismo ritmo los ojos y las manos. Procura que la línea sea lo más firme posible e intenta completar los contornos de una tacada.

Capta las sombras.

Si lo prefieres, puedes hacerlo con carboncillo, que es menos denso, más blando y más fácil de corregir.

Los escurridores son simétricos.

AÑADE EL COLOR

Si buscas una obra más meditada, delinea las formas y sus posiciones con carboncillo. Ese esbozo será la primera capa.

Procura que los contornos sean claros, un esbozo demasiado marcado puede deslucir los colores.

A continuación, empieza a darle color, con el pastel de lado o con la técnica del plumeado. Si buscas un esquema cromático oscuro, sombrea los contornos con marcas de carboncillo antes de pasar al color. Utiliza un solo tono y ve cambiando su valor cromático. Asegúrate de que haya una fuente de luz potente y fija que ilumine los objetos desde una sola dirección. Aplica primero los valores más oscuros y ve añadiendo trazos que los atenúen gradualmente para crear las superficies más claras.

Las cucharas tienen muchos ángulos visibles.

* VACÍA el cajón de los cubiertos y encuentra un objeto que te interese.

Una espumadera puede irle bien a la escena.

44

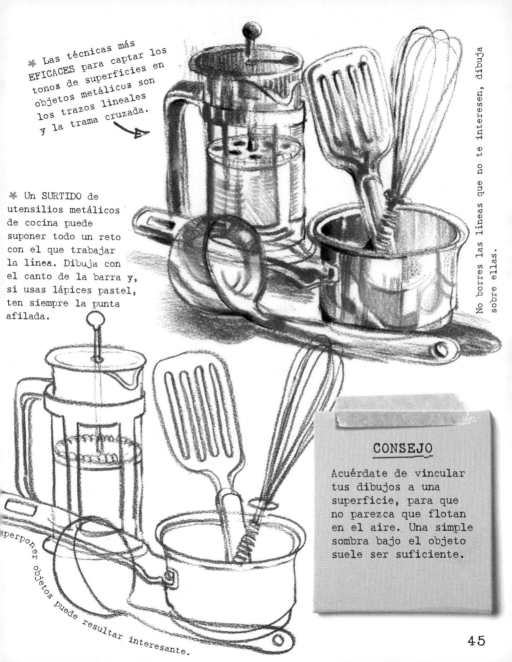

✳ Las técnicas más EFICACES para captar los tonos de superficies en objetos metálicos son los trazos lineales y la trama cruzada.

✳ Un SURTIDO de utensilios metálicos de cocina puede suponer todo un reto con el que trabajar la línea. Dibuja con el canto de la barra y, si usas lápices pastel, ten siempre la punta afilada.

No borres las líneas que no te interesen, dibuja sobre ellas.

...perponer objetos puede resultar interesante.

CONSEJO

Acuérdate de vincular tus dibujos a una superficie, para que no parezca que flotan en el aire. Una simple sombra bajo el objeto suele ser suficiente.

45

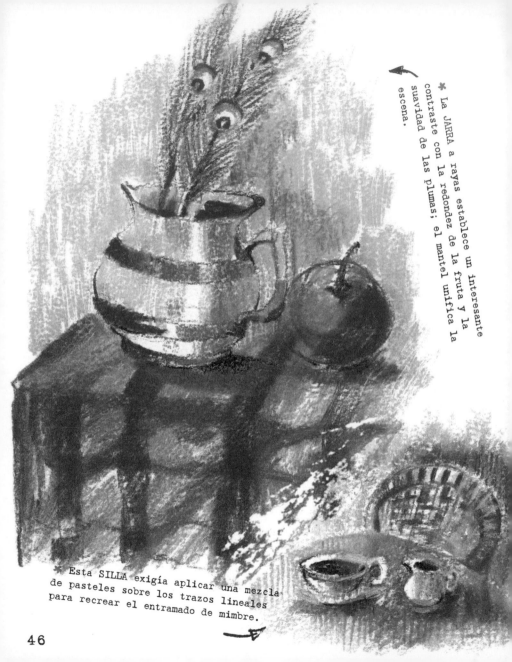

※ La JARRA a rayas establece un interesante contraste con la redondez de la fruta y la suavidad de las plumas; el mantel unifica la escena.

※ Esta SILLA exigía aplicar una mezcla de pasteles sobre los trazos lineales para recrear el entramado de mimbre.

SELECCIONAR OBJETOS PARA DIBUJAR

Busca objetos de colores intensos y diseño atractivo, ya sean naturales o fabricados. Ten en cuenta las relaciones que se establecen entre los elementos a los que vas a dedicar el estudio. ¿Dotan de interés al conjunto? ¿Hay un elemento grande que contraste con otro pequeño? ¿Una superficie rugosa que contraste con una lisa? ¿Algo estampado con otra cosa sin decoración? Las escenas más llamativas contendrán una disparidad de tipos. Por ejemplo, un vaso o un objeto metálico, un jarrón o una botella, combinados con una fruta con piel rica en texturas, o el entramado de un tejido, constituyen elementos contrarios y dinámicos. Cualquier utensilio de cerámica decorada con

gusto será un tema ideal sobre el que pintar un atrevido alegato cromático. Independientemente de lo que elijas, procura que las escenas sean siempre sencillas. Será más que suficiente con pocas piezas. La forma en la que elijas colocar los elementos del bodegón es crucial. Si favoreces la presencia de sombras robustas y perfiles contorneados obtendrás escenas intensas para tus estudios. Dejando al descubierto elementos del fondo o detalles de una habitación, aumentarás el potencial de la obra.

CONSEJO

Si quieres resultados satisfactorios, conviene elegir estructuras y objetos que se presten de manera natural a ser representados con un amplio abanico de técnicas para pastel. Con trazos lineales y tramas se puede retratar fielmente un objeto macizo y de contornos nítidos; la mezcla y el difuminado son ideales para recrear pieles y tejidos.

OBSERVAR LAS FORMAS CURVAS DE LA FRUTA

Las curvas siempre han sido uno de los temas centrales de los bodegones, lo que hace de frutas y verduras objetos ideales para practicar, pues sus líneas ofrecen interesantes oportunidades para trabajar los valores tonales por la manera en que reflejan la luz.

Haz marcas lineales con el pastel, y dibuja curvas largas y fluidas fijándote en las del objeto que tienes delante. Si varías la presión que ejerces sobre el papel obtendrás líneas más gruesas en algunos puntos (con esta técnica das "vida" al objeto dibujado). Si incorporas una fuente de luz dirigida, será más fácil dibujar las curvas. A veces los bordes parecerán más firmes, y tendrán un contorno más nítido en el punto en el que se encuentran la luz y la claridad. En otras ocasiones, cuando entran en contacto dos valores tonales similares, los contornos se vuelven difusos, situación ideal para aplicar mezclas o difuminados.

"Bodegón de melocotones con cáliz de plata, uvas y nueces" (1759-1760), JEAN-SIMÉON CHARDIN (1699-1779).

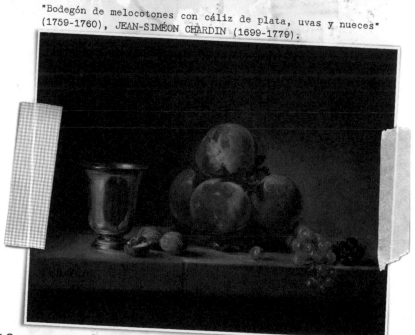

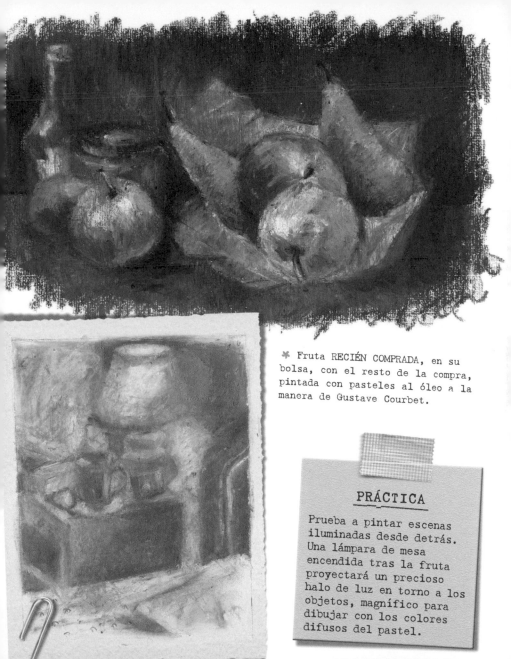

✳ Fruta RECIÉN COMPRADA, en su
bolsa, con el resto de la compra,
pintada con pasteles al óleo a la
manera de Gustave Courbet.

PRÁCTICA

Prueba a pintar escenas
iluminadas desde detrás.
Una lámpara de mesa
encendida tras la fruta
proyectará un precioso
halo de luz en torno a los
objetos, magnífico para
dibujar con los colores
difusos del pastel.

OBSERVAR EL MUNDO DESDE CASA

Las ventanas son un tema recurrente en arte, como el visor natural que son y como apoyo compositivo. Una ventana dividida en tres paneles de diferentes tamaños puede integrar una serie de elementos en una obra sin destrozar la unidad del conjunto.

Estos dibujos describen un mismo lugar, visto de día y de noche. El sol aporta luz exterior para el estudio de día cuando se refleja en los tejados de color rojo anaranjado. El reflejo espectral del retrato en el estudio de noche está iluminado por luces de interior: la de la habitación del dibujante y las presencias lumínicas de algunos vecinos.

Si se utilizan pasteles al óleo para recrear los ambientes en capas discontinuas se aumenta el dramatismo general de la escena. El momento más sorprendente, y el que mejor explota la luminosidad opaca del pastel, llega al deshacer la barra en los azules nocturnos, y les confiere ese resplandor teatral.

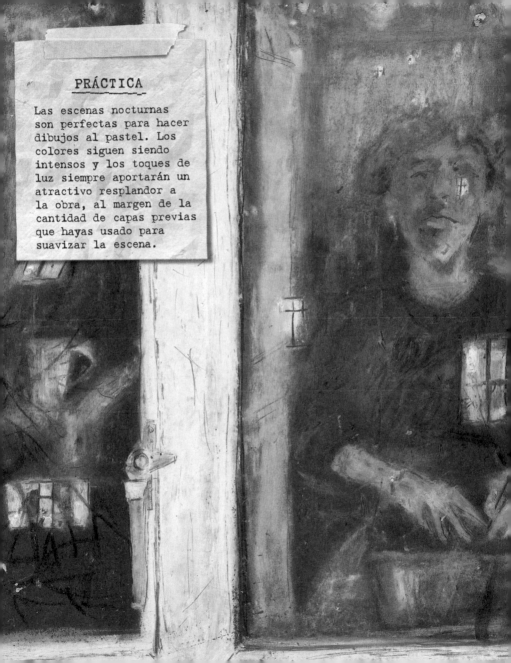

PRÁCTICA

Las escenas nocturnas
son perfectas para hacer
dibujos al pastel. Los
colores siguen siendo
intensos y los toques de
luz siempre aportarán un
atractivo resplandor a
la obra, al margen de la
cantidad de capas previas
que hayas usado para
suavizar la escena.

TRABAJAR CON LUZ INTERIOR

La luz del día influye en la elección de los colores al dibujar con pastel. Se tiende a optar por azules, rojos y amarillos vivos, y a iluminarlos con mucho blanco, lo que provoca que irradien su especial intensidad desde la superficie del papel. Los artistas son más reticentes a trabajar con luz artificial, como la de lámparas, velas, tubos fluorescentes o bombillas halógenas. Quizá tenga que ver con nuestra necesidad de aprovechar todo lo natural, aunque a veces pasemos la mayor parte del día entre elementos hechos por el hombre.

A lo largo de los años, los grandes expertos en escenas de interior han perfeccionado sus obras con matices. En una obra titulada "El armario rojo" (1939), el posimpresionista Pierre Bonnard (1867-1947) nos presenta un armario rojo de un comedor iluminado por una sola bombilla que arroja luz por encima de los estantes. El autor proyecta una banda de color rojo más profundo en el centro de la composición, y de este modo añade nuevas cotas de misterio al cuadro.

Recopila ejemplos que te sirvan de inspiración y utiliza la luz amarilla anaranjada de la bombilla halógena, o la de una lámpara ultravioleta o de tubos de neón, y prueba a hacer estudios sencillos de botellas y vasos, o incluso de lo que tengas en la mesilla. Pinta en papel amarillo o marrón, para que la luz se refleje en ese tono.

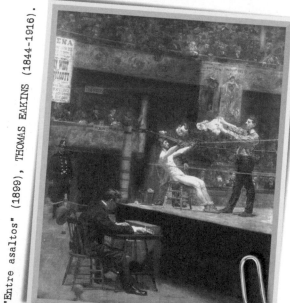

"Entre asaltos" (1899), THOMAS EAKINS (1844-1916).

✱ El pintor REALISTA estadounidense Thomas Eakins se hizo famoso por sus estudios de boxeadores, puestas en escenas dramatizadas por el entorno teatral y el alumbrado de gas.

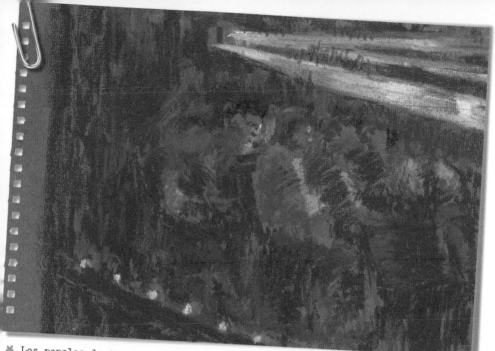

✳ Los papeles de tonos oscuros hacen más fáciles los estudios con luz semidifusa.

Busca una escena de interior que reciba luz de fuentes sutilmente atenuadas. En este caso, la cortina de la ventana y la pantalla de la lámpara son elementos perfectos para suavizar la luz y permiten que penetre en las superficies más densas y se refleje en las más brillantes.

✳ ATRÉVETE a dibujar los contrastes creados por la resplandeciente luz interior.

PINTAR FLORES Y HOJAS

La efímera naturaleza de las flores es muy atractiva. Documentar el ciclo de vida de una flor es solo uno de los muchos retos que plantea el dibujo floral, pero antes de empezar conviene que dediques un tiempo a analizar y entender lo que vas a pintar, para no caer en las engañosas complejidades que entraña dibujar flores y hojas. Dedica hojas de tu cuaderno de bocetos a hacer estudios lineales sencillos de hojas y pétalos, primero de manera aislada, y más adelante incluye los nervios y texturas superficiales, o forma flores completas. Dibuja también parte del tallo, que servirá como conexión entre los elementos, y si desaparece momentáneamente detrás de un pétalo, asegúrate de que después vuelva a aparecer donde le corresponde.

* SECAR flores en los cuadernos de bocetos sirve como referencia y ayuda a recordarlas. No se deben arrancar flores silvestres, pero siempre se pueden aprovechar las hojas caídas.

Los pétalos de la amapola, Papaver rhoeas.

Dibujar cápsulas de amapolas es interesante. Bajo la capa protectora exterior hay un complejo esqueleto orgánico que protege las semillas.

CONSEJO

Cuando incluyas flores en un bodegón, procura separarlas, superponerlas y colocarlas en distintas posiciones para que puedan verse de perfil, desde atrás, mirando hacia arriba, etc.
Con esta sencilla distribución conseguirás dar vida a la escena.

Observa la variedad de tonos de cada pétalo y en el conjunto de la corola. Tómate tu tiempo y mezcla los colores con cuidado. Los lápices pastel son excelentes para el esbozo, y los pasteles blandos para rellenar las transiciones entre uno y otro tono, pero nunca te pases de color. Si trabajas con demasiada intensidad, las frágiles flores parecerán apagadas e inertes.

No pierdas de vista la imagen del conjunto. Haz dibujos de varias flores, no solo de una. El follaje tiende a entremezclarse y superponerse al resto de la planta, creando aglomeraciones de color que reflejan la luz del entorno. Elije varias flores y dibújalas con un contorno nítido en el que la luz proyecte mayor definición; y deja que otras se integren en el fondo, de color más oscuro, para conseguir una mayor sensación de profundidad.

✳ ESTUDIA las plantas para aumentar tu conocimiento visual de la estructura.

✳ RECOGE todas las flores caídas que puedas al final del verano y sécalas. Estarán listas para las sesiones de dibujo otoñales.

Fíjate en cómo cae la luz.

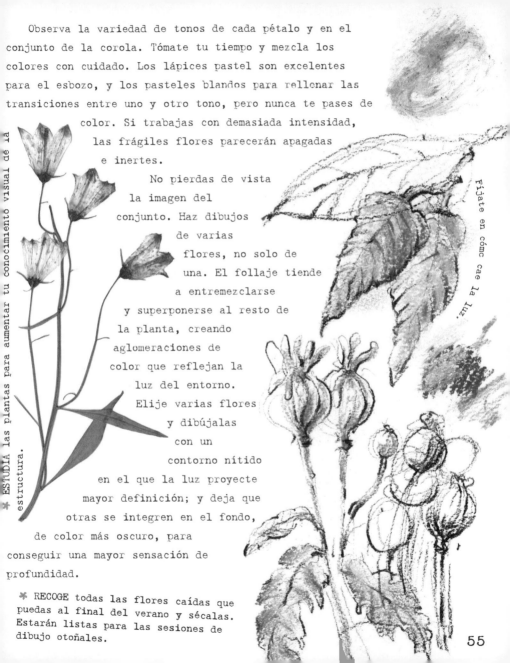

55

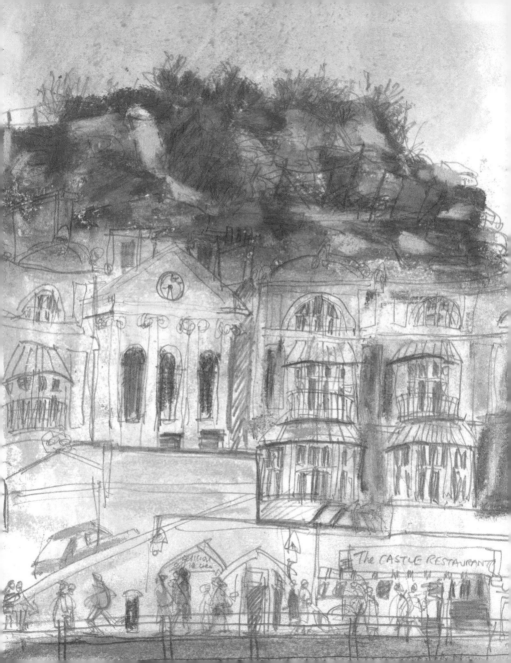

TRABAJAR AL AIRE LIBRE

Hay ruido sordo de tráfico, los mirones estiran el cuello para ver lo que haces, los animales y los pájaros nunca mantienen una pose que encaje en el lugar que les has reservado en el cuadro o el tiempo puede cambiar en cualquier momento. A pesar de todo, pintar al aire libre plantea retos maravillosos y una gran oportunidad de llevarte un pedazo de vida a casa, de experiencias, de momentos registrados visualmente. Los cuadernos de bocetos son, con mucho, el mejor vehículo, y conforme empiece a crecer tu pequeña colección, no solo podrás hacer un seguimiento regular de tus mejoras, sino que habrás creado un diario personal de momentos memorables. Trabajar en las condiciones que imponen los espacios exteriores es una práctica esencial para cualquier pastelista, pues el cerebro debe tomar decisiones rápidas cuando se somete a presión. Esa energía e intensidad serán evidentes en tus dibujos cuando termines: no solo se ven las figuras, también se "sienten".

Puedes captar la vida en dibujos rápidos con lápices y tizas blandos. Si dejas el lápiz un poco suelto conseguirás un armazón dinámico al que luego puedes añadir detalles y color.

PINTAR *IN SITU* Consigue un taburete, un cuaderno de bocetos, un estuche de pasteles y algún extra, como una caja de acuarelas, trapos y un frasco con agua (esto último guárdalo en una bolsa impermeable). Asegúrate de llevar la ropa adecuada y alguna capa adicional, que quizá llegues a necesitar. Intenta planificar el día pero ten en cuenta que los imprevistos pueden aparecer en cualquier momento. ¿Cuánto tiempo quieres pasar en cada localización? ¿Tendrás acceso a restaurantes y servicios? ¿A qué hora se hará de noche? Ve poco a poco: empieza por uno de tus jardines privados o públicos favoritos. A medida que adquieras confianza, verás que avanzas más rápido y empezarás a confiar en tu intuición. Atrévete a salir al campo y plasmar sus paisajes cambiantes, o siéntate en la mesa de una cafetería a observar a unos músicos callejeros e interpretar sus ritmos.

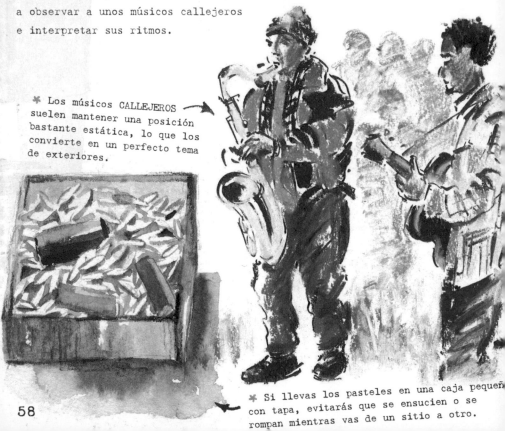

✳ Los músicos CALLEJEROS suelen mantener una posición bastante estática, lo que los convierte en un perfecto tema de exteriores.

✳ Si llevas los pasteles en una caja pequeña con tapa, evitarás que se ensucien o se rompan mientras vas de un sitio a otro.

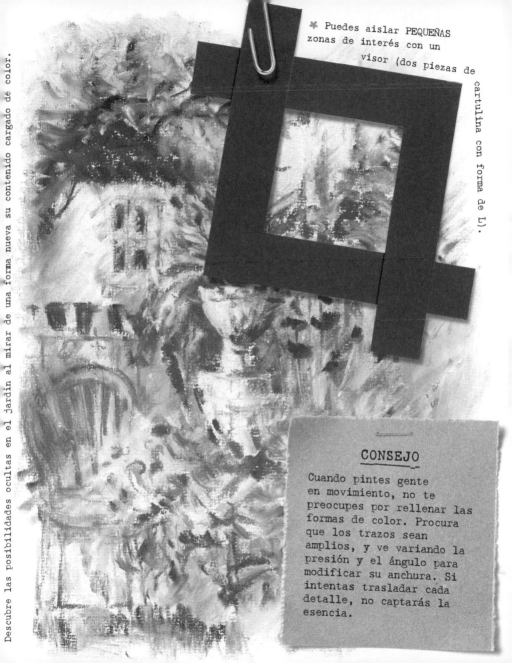

Descubre las posibilidades ocultas en el jardín al mirar de una forma nueva su contenido cargado de color.

✳ Puedes aislar PEQUEÑAS zonas de interés con un visor (dos piezas de cartulina con forma de L).

CONSEJO

Cuando pintes gente en movimiento, no te preocupes por rellenar las formas de color. Procura que los trazos sean amplios, y ve variando la presión y el ángulo para modificar su anchura. Si intentas trasladar cada detalle, no captarás la esencia.

AMBIENTES Un cielo oscuro cae sobre las olas que rompen en la costa. El mar ruge y un fuerte viento de levante corta la piel. El agua salada te salpica los pies y el temor ante el poder de la naturaleza es inmenso. Las palabras no alcanzan a evocar lo impactante del ambiente que precede a una tormenta costera, pero las densas curvas y torsiones de la mano que empuña el pastel al óleo, reflejadas en la superficie rugosa del papel, aprovechan y registran parte de ese estado de ánimo. A medida que se acumulan pigmentos ocre amarillo, violeta o azul ultramar formando capas gruesas y cargadas de textura se obtiene una corteza perfecta en la que excavar con un lápiz de punta roma (esgrafiado). Podríamos añadir nuevas capas de color o de color fragmentado.

AMBIENTES (CONTINÚA)

Las innovaciones de J. M. W. Turner, que añadía matices con poca estructura aparente sobre fondos coloreados, conseguían frustrar a sus críticos. Adelantándose 150 años a su tiempo, Turner mantiene su halo de modernidad, y hay mucho que aprender sobre el ambiente y la luz en sus dibujos y cuadros. Con el objetivo en mente, solía volver al mismo lugar a horas distintas para documentar sus experiencias sensoriales.

Curiosamente, algunas de sus obras más ambientales se han supuesto inacabadas, y los ejemplos más sugerentes suelen corresponderse con cuadros que pintó por placer personal y no con fines comerciales. Como el maestro acuarelista que era, adaptó la técnica del blanco reflejado en sus cuadros al óleo, y así consiguió obras de gran intensidad. Nosotros podemos llevar esa adaptación un paso más allá y utilizar la técnica para pintar con pasteles, blandos o al óleo.

Piensa en el tono como algo tan importante como el color. Cuando la luz no es intensa ni direccional, no se producen esos contrastes acusados tan típicos, por ejemplo, de los días soleados y esta se vuelve difusa,

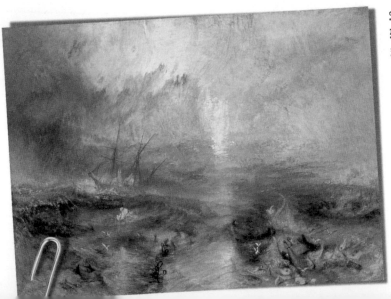

"El barco de esclavos" (1840), J. M. W. TURNER (1775-1851).

IDEAS PRÁCTICAS

✻ Extiende una ligera capa de color crema sobre papel color beige.

✻ Mezcla suavemente con un paño, y deja entrever el papel a través del pastel.

✻ Dibuja los edificios, las montañas y los árboles con el canto de la barra para controlar los trazos, en tonos lilas y azules.

✻ Da luminosidad al conjunto con capas sutiles de ocre amarillo y siena tostado sobre el fondo color crema. Para ello, desplaza la barra del pastel de lado.

✻ Añade un mínimo de definición incluyendo algún animal en primer plano -una vaca, por ejemplo- con trazos sencillos y descendentes.

igualando los tonos. Los contornos de los objetos se suavizan y distorsionan, y el detalle prácticamente desaparece, brindando la ocasión perfecta para mezclar trazos de color y practicar la veladura opaca. Haz un dibujo sutil al pastel, y uno separado con pastel al óleo cuando consideres que puedes controlar el trazo con la capacidad de respuesta necesaria. Intenta no convertir una escena brumosa en una estampa plana y apagada. Consulta la paleta de colores puros y vivos de Turner y sigue su ejemplo.

DIBUJAR PAISAJES

Un buen dibujo debería captar el espíritu del lugar y revelar algunos de los sentimientos que nos inspira. Es importante analizar todos los elementos de forma aislada, pero es fundamental la interpretación del conjunto y cómo encaja en él cada pieza. Por ejemplo, quizá no baste con dibujar un árbol contorneado y coloreado para dar vida a un paisaje; también hay que ubicar el árbol de manera que influya sobre los otros elementos de la composición, y sus texturas realcen otras zonas similares y opuestas.

CÓMO EMPEZAR

Encuentra un sitio atractivo y quédate allí unos cinco minutos observando los elementos que despierten tu interés. Si es el sitio que buscabas, coge tu visor de dibujo y empieza la composición. Recuerda: el rincón más raro e improbable puede ofrecerte una perspectiva alternativa que hará la obra más sugerente. Las vistas más bonitas no siempre te llevan a pintar los estudios más expresivos y con más carácter.

* Casi ningún artista se resiste a un campo de GIRASOLES. Aventurarse a pintar paisajes brinda la oportunidad de llevar a la práctica las técnicas que acabas de aprender.

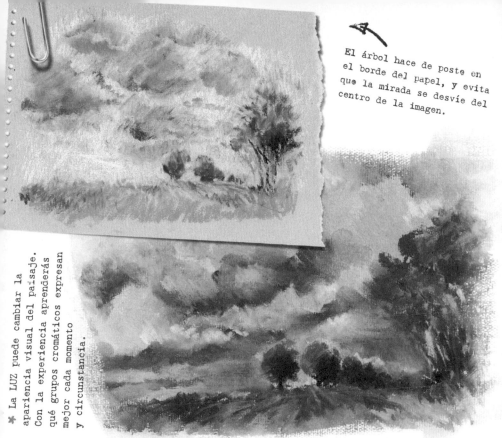

El árbol hace de poste en el borde del papel, y evita que la mirada se desvíe del centro de la imagen.

✳ La LUZ puede cambiar la apariencia visual del paisaje. Con la experiencia aprenderás qué grupos cromáticos expresan mejor cada momento y circunstancia.

LUZ CAMBIANTE

Los días nublados son los más fáciles, pues la luz homogénea evita el problema de las sombras en movimiento y los colores cambiantes y reflejados de los días en los que el sol brilla con fuerza. En las primeras capas de pastel se puede indicar la posición de las sombras con un ligero toque de lila o azul. Puedes corregirlo o difuminarlo a medida que avance la obra. Es imposible mantener la concentración durante más de 40 minutos, y lo máximo a lo que puedes aspirar, con unos descansos de por medio, es a trabajar unas tres horas seguidas. La intensidad de la luz habrá variado en ese tiempo, así que conviene tomar nota de su posición, su dirección y los colores que proyecta.

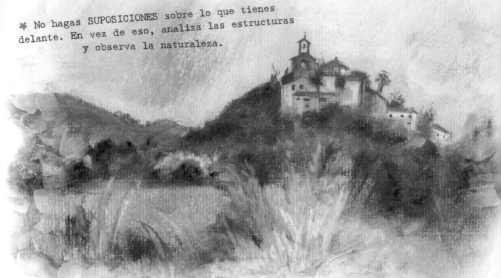

✻ No hagas SUPOSICIONES sobre lo que tienes delante. En vez de eso, analiza las estructuras y observa la naturaleza.

LA ESENCIA DE UN LUGAR

El color puede ser de gran ayuda a la hora de transmitir el sabor del lugar que se visita. Un pueblo de montaña envuelto en la bruma matinal presentará una paleta fría, de colores tenues, mientras que en una planicie seca y calurosa, los colores resplandecen de matices profundos, intensos y terrosos. Con trazos básicos y colores cuidadosamente elegidos, trata de describir cómo percibes el lugar.

CONSEJO

Aunque no estés pintando, toma nota de los colores visibles a tu alrededor a determinadas horas del día. En un cuaderno, haz muestras de color sencillas que puedas consultar en el futuro.

DETALLES

Por lo general, los edificios, los árboles y las flores que sitúes en primer plano requerirán más detalle, al estar más cerca, pero conviene no exagerar o la belleza del medio quedará anulada. Con el segundo plano puedes tomarte más licencias. A menudo se tiende a agrupar los árboles, así que los puedes dibujar como una masa, y distribuir toques de luz aislados para destacar especímenes individuales.

LA IMPORTANCIA DEL CIELO

El cielo funciona como filtro de la luz solar, pues el sol arroja luz en función de la densidad de las nubes, y deja pasar sus rayos por los claros. Las nubes que van a descargar lluvia son más oscuras y pesadas; en días de verano, el cielo puede tener pocas nubes o en forma de espiga. Cada una tiene su atractivo.

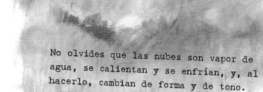

No olvides que las nubes son vapor de agua, se calientan y se enfrían, y, al hacerlo, cambian de forma y de tono.

LA ESPONTANEIDAD DEL PAISAJE

Trabaja todo lo rápido que puedas y no intentes ir modificando las formas o los colores de los elementos cambiantes como sombras, reflejos o formaciones nubosas. Simplifica todo lo que percibas como una unidad de color y píntalo. Si entrecierras los ojos, será más fácil seleccionar y establecer los valores cromáticos.

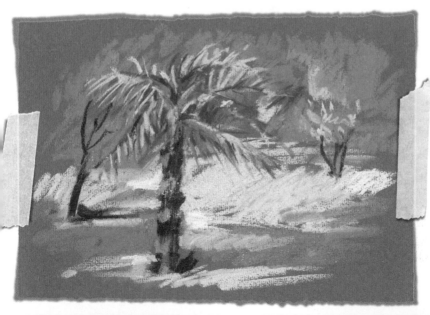

✳ Los trazos RÁPIDOS se pueden refinar al mezclar y difuminar, pero al principio debes inyectarle vida a la obra.

IMPRESIONISMO

El impresionismo, que usaba colores puros y brillantes para describir los efectos cotidianos de la luz al caer sobre los objetos, fue un movimiento que adoptó el pastel como medio fundamental para dibujar. Aplicar la luminosidad del color de forma espontánea se consideraba un requisito indispensable para trasladar la calidad efímera de escenas entrevistas momentáneamente.

Los impresionistas introdujeron la técnica del color fragmentado: yuxtaponían tonos primarios y secundarios aplicándolos con pinceladas cortas y cargadas que hacían que los colores se mezclaran a la vista, lo que se conoce como mezcla óptica.

Jean-Siméon Chardin fue el primero en

Color fragmentado con tonos más claros y armo...

y con tonos más oscuros y opuestos.

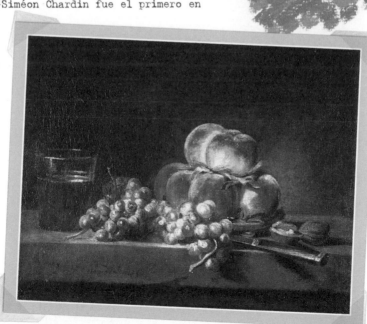

"Bodegón con melocotones, nueces, uvas y vaso de vino" (1758), JEAN-SIMÉON CHARDIN (1699-1779).

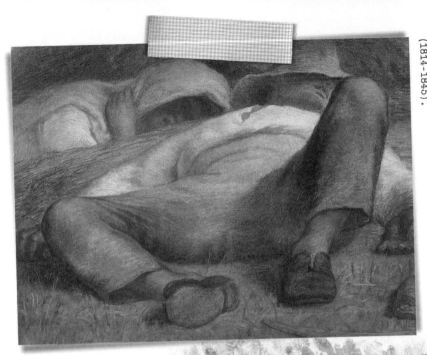

"La méridienne", JEAN-FRANÇOIS MILLET (1814-1845).

romper con la tradición de
mezclar y optó por "tejer"
sus trazos dando lugar
a auténticos "tapices"
pintados. En torno a
1865, Jean-François
Millet llevó la técnica
un paso más allá al
permitir que el color
del papel asomara por
debajo de las capas de
pastel.

✳ A partir de esta MEZCLA de
motas, el cerebro es capaz de
distinguir elementos de la escena
y peculiaridades del día. ➤

El hecho de que los impresionistas franceses utilizaran pasteles blandos permitió cambiar la actitud general hacia los "dibujos" hechos con medios secos. Edgar Degas (1834-1917) desarrolló técnicas novedosas muy interesantes. Por ejemplo, trabajaba bases con temple, *gouache* y monoimpresión al óleo rematadas con franjas brillantes de tonos opuestos. La superficie resultante estaba repleta de capas multicolor, rociadas con fijador de forma individual. También le gustaba humedecer las barras de pastel con un pincel mojado y formar con ellas una pasta densa que luego arrastraba por la superficie con una brocha, o aligeraba para que fluyera como una aguada. No hay que subestimar su influencia en el ascenso en estatus del pastel. Entre los impresionistas que expusieron obras pintadas al pastel se encuentran Édouard Manet, Camille Pissarro, Claude Monet, Mary Cassatt y Berthe Morisot.

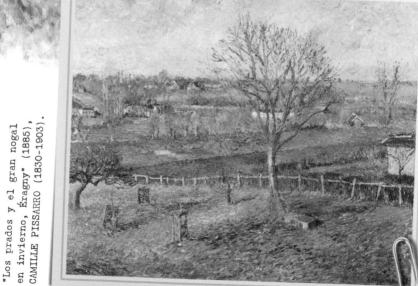

"Los prados y el gran nogal
en invierno, Éragny" (1885),
CAMILLE PISSARRO (1830-1903).

EXPRESIONISMO Y SIMBOLISMO
El arte expresionista, caracterizado por el color y su importancia simbólica, se puede definir como todo aquel que sitúa la subjetividad del contenido por encima de la observación objetiva. Los artistas alemanes Ernst Ludwig Kirchner (1880-1938), Emil Nolde (1867-1956) y Max Beckmann (1884-1950) se especializaron en esta filosofía. Egon Schiele (1890-1918) y Oskar Kokoschka (1886-1980) resumieron la vulnerabilidad del retrato humano

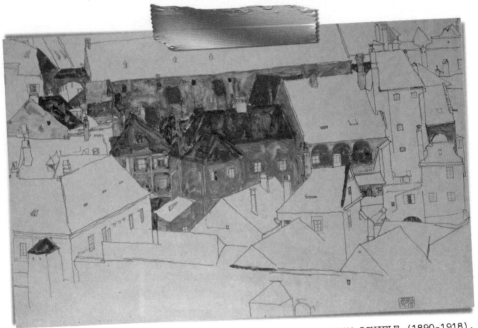

"Ciudad amarilla" (1914), EGON SCHIELE (1890-1918).

al colorear los contornos al carboncillo de sus descoloridas figuras con cenefas de pintura crudas. Pero fue el grupo Der Blaue Reiter (El Jinete Azul), formado en 1911, el que experimentó más libremente con el color por lo que se refiere a la forma y la composición, recurriendo al pastel, la acuarela y el óleo. Sus máximos exponentes, Franz Marc (1880-1916) y August Macke (1887-1914), son responsables de obras que reivindican la humanidad con complejas redes de formas semiabstractas en colores complementarios.

La suave sensibilidad de los trazos y el potente ritmo
compositivo son parte fundamental de su poder expresivo.

Odilon Redon (1840-1916) recogió el testigo y adoptó
el pastel como medio predilecto en su última etapa.
Se le considera un simbolista, pero sus obras son tan
expresivas como las del resto de los artistas.

"Ofelia entre las flores" (ca. 1905-1908),
ODILON REDON (1840-1916).

* Como EJERCICIO, aplica parte de la
metodología expresionista a tus temas
y prueba a crear tu propia versión de
la corriente.

ESCENAS AL AIRE LIBRE

Si trasladas el movimiento y la energía de las escenas a tus apuntes, estos cobrarán vida, y transmitirás la emoción del momento a quien los contemple.

FERIA: MOVIMIENTO RÁPIDO

Una feria es un reducto de temas maravillosos, en el que las

formas y los colores en movimiento son más importantes que la observación pausada y detallada. Un bloc de dibujo de 20 x 30 cm tiene un tamaño adecuado para empezar a esbozar los elementos principales: transeúntes, estructuras mecánicas e incluso manifestaciones artísticas o lettering. Casi al momento, se puede aplicar color puro con el pastel de lado y captar la esencia de esas típicas carpas cónicas a rayas que hacen pensar en un caramelo.

Para las atracciones en movimiento y sus pasajeros puedes ondular el trazo desmenuzando el color, e incluir algún detalle para los observadores.

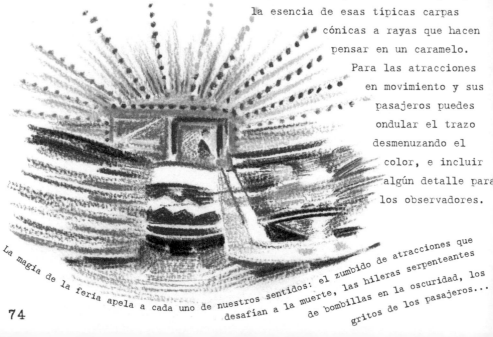

La magia de la feria apela a cada uno de nuestros sentidos: el zumbido de atracciones que desafían a la muerte, las hileras serpenteantes de bombillas en la oscuridad, los gritos de los pasajeros...

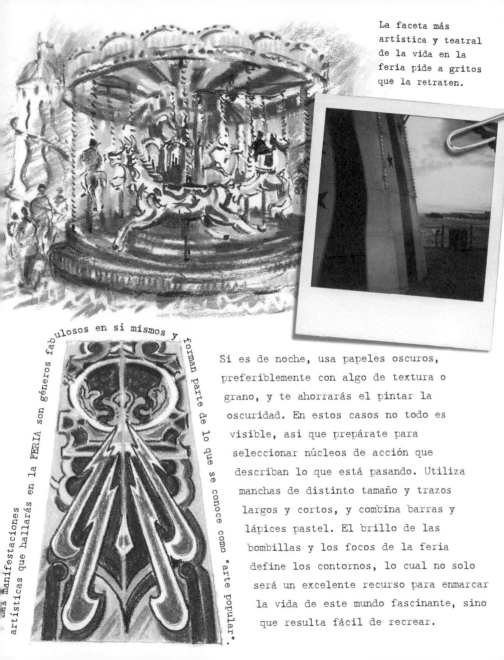

La faceta más artística y teatral de la vida en la feria pide a gritos que la retraten.

Las manifestaciones artísticas que hallarás en la FERIA son géneros fabulosos en sí mismos y forman parte de lo que se conoce como "arte popular".

Si es de noche, usa papeles oscuros, preferiblemente con algo de textura o grano, y te ahorrarás el pintar la oscuridad. En estos casos no todo es visible, así que prepárate para seleccionar núcleos de acción que describan lo que está pasando. Utiliza manchas de distinto tamaño y trazos largos y cortos, y combina barras y lápices pastel. El brillo de las bombillas y los focos de la feria define los contornos, lo cual no solo será un excelente recurso para enmarcar la vida de este mundo fascinante, sino que resulta fácil de recrear.

Un mercado bullicioso vale su peso en oro para un artista. En Ghana, los mercados no han perdido un ápice de popularidad y en ellos abundan motivos y colores vivos que quieren que los retraten. Contemplar la aglomeración de cabezas coronadas con cestos subiendo y bajando es todo un espectáculo que merece la pena dibujar. En la confusión del sofocante calor, los tonos de piel más oscuros adquieren estatus de figura. Con ellos contrastan los brillantes tejidos y toda la escena se convierte en un desmadre de color simplificado.

* En ESTAS CONDICIONES, los pasteles al óleo se pueden aplicar en bloques sólidos y luego difuminar los bordes, imitando el aspecto de los colores expuestos al calor. Añadir demasiados detalles a un dibujo tan cargado como este podría ser contraproducente.

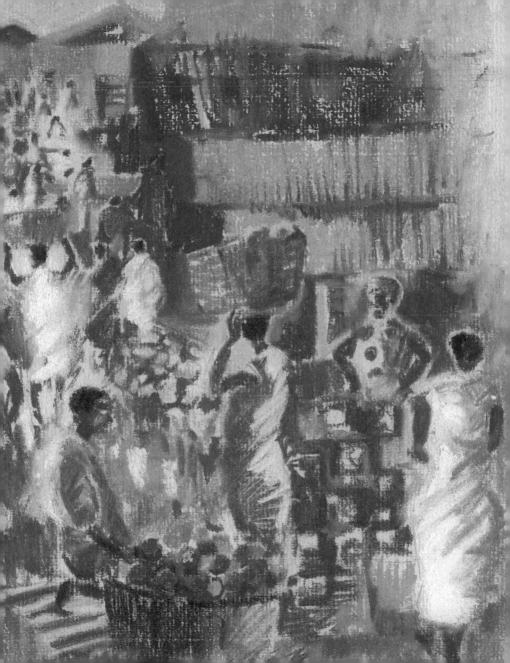

DIBUJOS EN UN MINUTO Sométete a la infalible prueba del pastel. Imponte límites de un minuto para hacer dibujos de un tema concreto y ve llenando páginas de tu cuaderno con los resultados. Como ejercicio, puede ser liberador, y al intentar dibujar lo más relevante dentro del tiempo del que dispones, obligarás a los dedos y al cerebro a emprender un proceso de selección y retoque despiadado. A menudo, lo más simple es lo más efectivo, y se puede transmitir mucho con muy poco, como dice el viejo refrán: "menos es más".

Prueba a hacer una secuencia completa de este tipo de páginas. Empieza con una tiza conté negra o roja, y avanza poco a poco hasta reducirlo a unos trazos de unos cuantos pasteles blandos. Los temas pueden ser estáticos o móviles: puedes fijarte en los movimientos torpes de una paloma, en las líneas elegantes y las múltiples superficies de un coche de época o en las ligeras variaciones de individuos que esperan en una cola.

Recuerda que los detalles no son importantes. Procura captar la esencia de la pose con el menor número de líneas posible. Por supuesto, debes jugar con el color, pero procura hacerlo de una manera sencilla, añadiéndolo rápidamente con la ayuda de un lápiz pastel de mayor tamaño. La belleza de estos estudios recae en la inmediatez de la observación y su ejecución.

✱ Si el momento es demasiado valioso como para dejarlo pasar, improvisa dibujando en lo primero que tengas a mano, por ejemplo en un sobre.

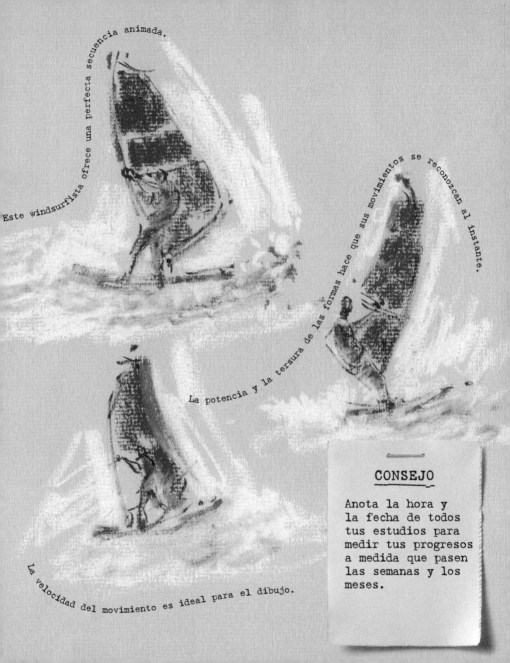

Este windsurfista ofrece una perfecta secuencia animada.

La potencia y la tersura de las formas hace que sus movimientos se reconozcan al instante.

La velocidad del movimiento es ideal para el dibujo.

CONSEJO

Anota la hora y la fecha de todos tus estudios para medir tus progresos a medida que pasen las semanas y los meses.

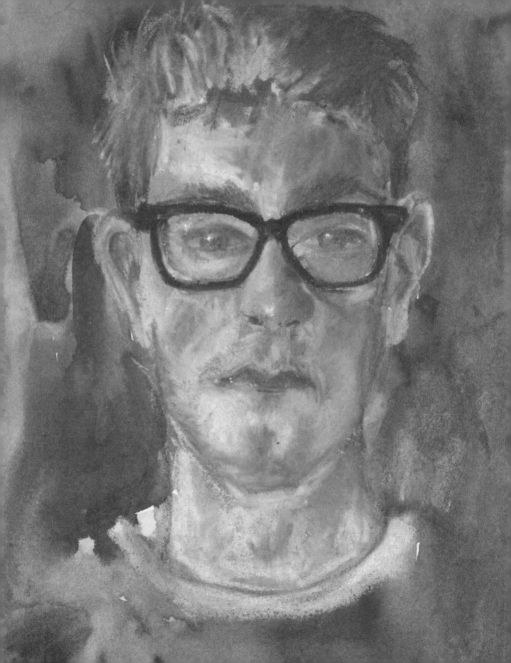

PINTAR FIGURAS
Y ANIMALES

Las palabras "pastel" y "retrato" son sinónimos
en el mundo del arte, y abundan los cursos para
aprender a pintar estos últimos. En los climas
cálidos y secos del sur de Europa, los pasteles se
convirtieron en el medio más barato y el preferido
por los retratistas, algo que no ha cambiado en
cientos de años. La motivación a la hora de hacer un
retrato sigue siendo captar el espíritu del modelo, y
un buen retrato no solo guarda un parecido físico con
este, sino que además consigue expresar la esencia de
su personalidad.

Nuestras mascotas son los animales más
accesibles a la hora de encontrar modelos.
La mayoría adopta una rutina bastante
limitada de movimientos y maniobras que
repiten desde la cercanía. No hay una
manera establecida de aplicar el pastel al dibujar figuras
y animales, y eso solo lo hace aún más interesante.

SECUENCIA PARA REALIZAR RETRATOS

Aborda el retrato como cualquier otro género, y establece una serie de pautas.

ANIMALES Tanto los pasteles blandos como los pasteles al óleo ofrecen una versatilidad ideal para dibujar animales. Empieza por delinear la forma del animal sin entrar en detalles. Intenta visualizar lo que hay debajo del pelo y la piel: la estructura muscular, la conexión de los miembros al resto del cuerpo y los movimientos característicos de esa especie. Cuando la forma sea la adecuada, empieza a incorporar capas de color. Al dibujar animales, la capa más superficial puede crearse con trazos suaves y difusos o con líneas de colores que se entremezclan imitando la piel o el pelo.

Observa al animal que vas a dibujar y busca la posición más interesante.

Los maestros del Renacimiento utilizaban simples sombreados para describir las curvas y los cambios de dirección de la superficie.

RETRATOS HUMANOS Ir más allá de la piel es fundamental. La cabeza tiene forma ovalada y unas proporciones fijas. Desde la base de la barbilla hasta la coronilla hay más o menos la misma distancia que la profundidad que separa la parte frontal de la cara de la parte trasera del cráneo. Las orejas y las cuencas están niveladas con la parte inferior de la nariz, y las mandíbulas se insertan detrás de las orejas, dando lugar a esa concavidad a la que llamamos mejilla.

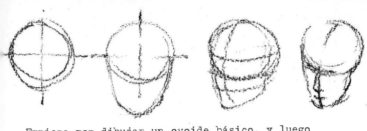

Empieza por dibujar un ovoide básico, y luego
traza curvas horizontales sobre la forma, ubicando el
eje vertical central, que dividirá la cara en mitades
simétricas. Sobre esas líneas, sitúa los ojos, la nariz, la
boca y las orejas y dibuja sus formas a grandes
rasgos con una tiza conté. Confirma tus cálculos midiendo
las distancias con la ayuda de cualquier instrumento
alargado que tengas a mano. Sostenlo horizontal y
verticalmente para comprobar, por ejemplo, la distancia
que separa ambos ojos; sujeta un extremo
sobre un ojo y marca con el dedo la
posición del otro en la vara improvisada.
Una vez establezcas las proporciones
básicas, añade color mezclando rojo de
cadmio con ocre amarillo como base para
la piel, y aclárala con blanco para
obtener un tono más pálido con el que
pintar las zonas en las que los rasgos
reciben más luz, como la nariz. Las
zonas más hundidas, como las cuencas o
los hoyuelos, deberían oscurecerse con
capas de azul. Poco a poco, una vez incorporados los
colores principales, puedes añadir los detalles más
sutiles, con manchas pequeñas y cuidadas y trazo fino.

✳ PARTE de un ovoide básico y añade detalles hasta obtener
una forma tridimensional.

83

FIGURAS DE CUERPO ENTERO
Puedes dibujar a tus amigos desde cerca, u observar a desconocidos en restaurantes o paseando por la calle. Sean cuales sean tus preferencias, al incluir una figura en un dibujo se la dota de escala y de vida. Algunos estudios se centran en una persona como el elemento principal, y en esos casos hay que identificar las características imprescindibles de su pose. Primero tienes que marcar con cuidado las proporciones del cuerpo al carboncillo o con lápiz conté. Cuando te parezcan correctas, visualiza el esqueleto humano en formas tridimensionales, es decir, cubos y cilindros. Si eres capaz de seleccionar las formas básicas que forman la pose, podrás trasladar ese conjunto de formas simplificadas al papel y transformarlo en un cuerpo humano. Antes de dar color, esboza las formas para dar mayor solidez al dibujo. Añade color en las partes que precisan robustez o para marcar los puntos sobre los que recae el peso. Atrévete a usar el canto del pastel para tapar huecos. Cuando un brazo o una pierna apunta hacia ti, se produce un escorzo y la visión completa del

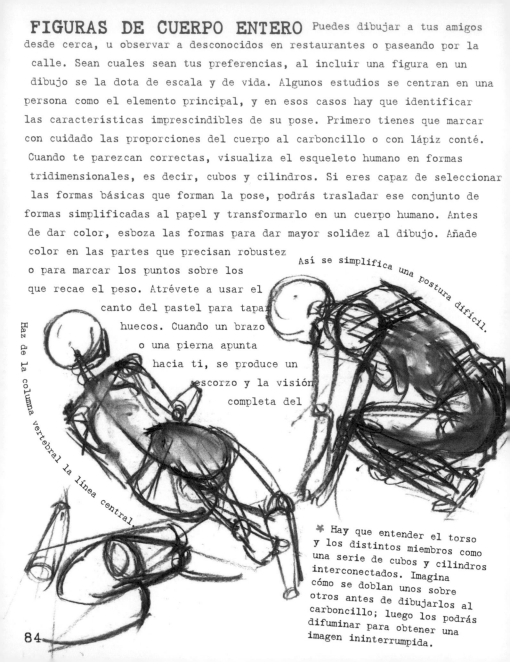

Así se simplifica una postura difícil.

Haz de la columna vertebral la línea central.

✳ Hay que entender el torso y los distintos miembros como una serie de cubos y cilindros interconectados. Imagina cómo se doblan unos sobre otros antes de dibujarlos al carboncillo; luego los podrás difuminar para obtener una imagen ininterrumpida.

84

miembro se reduce. Limítate a copiar las formas que veas, y recurre si lo necesitas a las formas que rodean a la figura. Trabaja rápidamente para que los trazos transmitan vivacidad. No te preocupes por lo detalles, como un dedo o un mechón de pelo: el equilibrio, el valor tonal del conjunto y la proporción importan más.

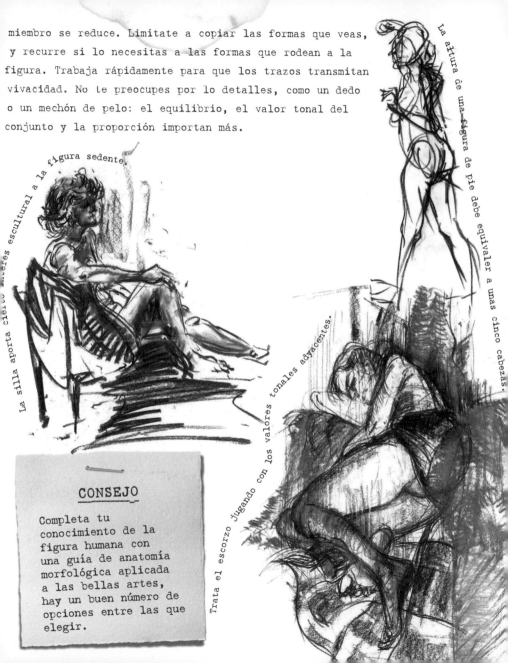

La silla aporta cierto valores escultural a la figura sedente.

La altura de una figura de pie debe equivaler a unas cinco cabezas.

Trata el escorzo jugando con los valores tonales adyacentes.

CONSEJO

Completa tu conocimiento de la figura humana con una guía de anatomía morfológica aplicada a las bellas artes, hay un buen número de opciones entre las que elegir.

EXCURSIÓN A LA GRANJA

Las granjas ofrecen al dibujante
un fabuloso fondo de recursos; tanto
el ganado como la maquinaria servirán
para animar tu cuaderno.

Planifica el día de antemano, dedica
la misma cantidad de tiempo a ambos
temas, o ve en dos días distintos y
dedica un día a cada uno de ellos.
Si los animales se sienten felices
en su entorno, jugarás con ventaja,
y es más probable que se porten bien.

* DIBUJA con la idea de describir las principales formas de un cuerpo, como en el caso de esta cabra.

Dibujar en una granja exige el mismo grado de atención que dibujar sujetos
en movimiento en cualquier otro contexto. Tendrás que trabajar rápido,
simplificar detalles, memorizar patrones
de conducta y, sobre todo, practicar.
Conviene no exigirse demasiado y ser
capaz de rebajar las expectativas.
Los dibujos espontáneos a doble

Este caballo comiendo ofrece una pose
elegante y sosegada para un estudio.

* La compleja MECÁNICA de un
tractor ofrece la oportunidad
de elaborar estudios estáticos
más detallados.

✳ Puede que veas por PRIMERA VEZ cómo se ordeña una vaca.

Los cerdos son adorables, ¡dibújalos!

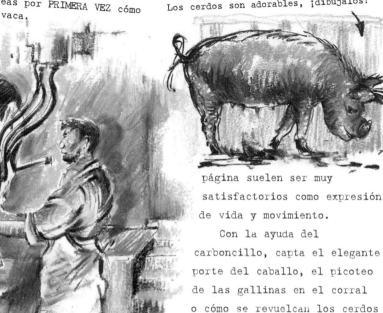

página suelen ser muy satisfactorios como expresión de vida y movimiento.

Con la ayuda del carboncillo, capta el elegante porte del caballo, el picoteo de las gallinas en el corral o cómo se revuelcan los cerdos en el lodo.

PRÁCTICA

La maquinaria agrícola —arados o tractores, por ejemplo— puede imponer, pero son herramientas lógicas y funcionales. Si puedes, pregunta cómo funcionan y observa algunos de sus elementos en movimiento, como las piezas dentadas o las correas de transmisión. Ilústralo de manera lineal con un carboncillo afilado o un lápiz pastel.

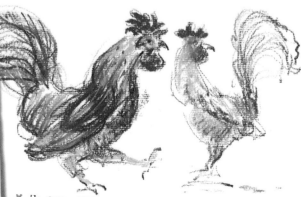

✳ Un tema IMPERECEDERO en la historia del arte: pollos y gallos envanecidos, mirando fijamente con aires de grandeza.

PINTAR SOBRE LA MARCHA

Pintar cuando estás de paso entraña riesgos. La vida no se detiene porque te sientes a dibujarla, pero llevar una cajita de pasteles y unos lápices pastel encima facilitará esta tarea. A veces, cuando pensamos en "viajar", nos vienen imágenes de escapadas a paraísos vírgenes en recónditos rincones del mundo, pero en las calles en que vivimos también hay temas que vale la pena pintar. Hacerse preguntas sobre lo que nos rodea es fundamental antes de empezar el registro de tus apuntes de viaje.

Entrenar el cerebro para que almacene imágenes que ha visto durante unos segundos es un ejercicio como otro cualquiera, y una habilidad que se puede desarrollar con el tiempo. Cada lección aprendida es una recompensa y mejora tu capacidad de expresión creativa en otros ámbitos. La idoneidad de los pasteles como medio portátil permite documentar una escena en cuestión de minutos. Aunque, por otra parte, lo más probable es que no haya más tiempo.

89

REALIZA TU PROPIO CUADERNO

Los cuadernos de bocetos que venden en las tiendas están bien, y suelen ser de buena calidad, pero si le dedicas un poco de tiempo, quizá podrías hacerte un cuaderno que se ajuste a tus necesidades a la hora de trabajar y a tus preferencias estéticas.

Realizar tus propios cuadernos también tiene ventajas prácticas. Mientras que muchos de los cuadernos para pastel suelen contener un solo tipo de papel, por ejemplo Ingres, un cuaderno hecho por ti podría incluir pliegos de más gramaje, como los Bockingford, ideales para

✳ Con un COLLAGE conseguirás que la tapa del cuaderno llame la atención. Dibuja en papeles coloreados y pégalos en las tapas.

practicar la técnica del color fragmentado; papeles estucados y brillantes para pasteles al óleo y experimentos con mezclas al aguarrás; y una selección de papeles de distinto gramaje en una generosa gama de colores. Otra opción sería forrar la cubierta y la contracubierta con materiales como lienzo o de PVA (acetato de polivinilo), de manera que

✳ PERSONALIZAR los cuadernos de bocetos es una buena manera de registrar tus dibujos y actualizarlos con regularidad.

cuaderno. Puedes usar monoimpresión, material de PVA, dibujos al pastel, *collage*, pintura o una mezcla de lo anterior. Añade a tus diarios un prólogo con el que estés satisfecho y establece así el nivel de calidad que tendrás que alcanzar en el resto del cuaderno.

✳ Es apasionante TRABAJAR con papel Ingres; usa papel de color de forma ocasional.

el cuaderno gane en protección ante el uso frecuente y tenga una vida más larga.

La encuadernación no debe ser complicada. Haz agujeros en los pliegues de las hojas a intervalos regulares y luego "cóselas" con un hilo de algodón fuerte para mantener las páginas unidas. Añade un poco de cola a los pliegues como refuerzo extra.

La decoración es personal. Si dejas vía libre a la creatividad en las tapas, marcarás el tono del

✳ APROVECHA al máximo los colores brillantes en papeles de tono oscuro.

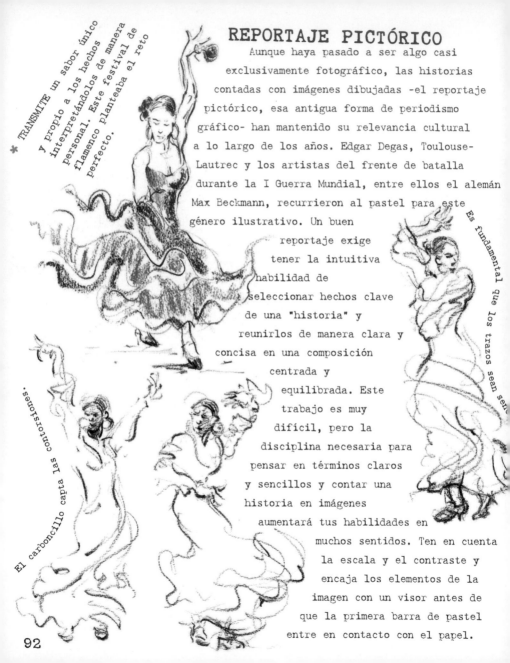

REPORTAJE PICTÓRICO

Aunque haya pasado a ser algo casi exclusivamente fotográfico, las historias contadas con imágenes dibujadas -el reportaje pictórico, esa antigua forma de periodismo gráfico- han mantenido su relevancia cultural a lo largo de los años. Edgar Degas, Toulouse-Lautrec y los artistas del frente de batalla durante la I Guerra Mundial, entre ellos el alemán Max Beckmann, recurrieron al pastel para este género ilustrativo. Un buen reportaje exige tener la intuitiva habilidad de seleccionar hechos clave de una "historia" y reunirlos de manera clara y concisa en una composición centrada y equilibrada. Este trabajo es muy difícil, pero la disciplina necesaria para pensar en términos claros y sencillos y contar una historia en imágenes aumentará tus habilidades en muchos sentidos. Ten en cuenta la escala y el contraste y encaja los elementos de la imagen con un visor antes de que la primera barra de pastel entre en contacto con el papel.

*TRANSMITE un sabor único y propio a los hechos interpretándolos de manera personal. Este festival de flamenco planteaba el reto perfecto.

Es fundamental que los trazos sean seni

El carboncillo capta las contorsiones.

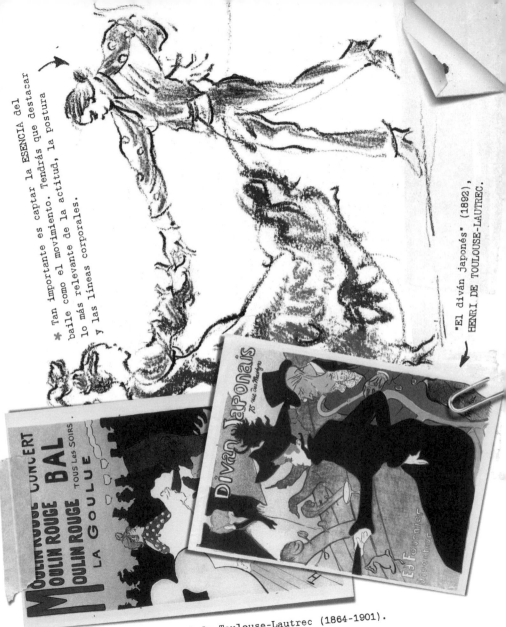

* Tan importante es captar la ESENCIA del baile como el movimiento. Tendrás que destacar lo más relevante de la actitud, la postura y las líneas corporales.

"El diván japonés" (1892),
HENRI DE TOULOUSE-LAUTREC.

"Moulin Rouge" (1890), Henri de Toulouse-Lautrec (1864-1901).

PINTAR DURANTE LOS VIAJES

Las vacaciones son para desconectar, y qué mejor manera de hacerlo que mediante la terapéutica aplicación del color y el entrenamiento del trazo. Si quieres relajarte, entre los mejores temas para pintar están los días de playa, el ir y venir del mundo desde la mesa de una cafetería o la sombra de un árbol del parque una tarde calurosa y remolona. El pintor francés Édouard Manet solía echar el ancla en mitad del río a bordo de su barco-estudio... ¡Sé creativo a la hora de elegir!

Antes de subir al tren o embarcar, en el barco o el avión, ten en cuenta estos consejos, que deberían ayudar a que la salida transcurra sin problemas. Viaja con poco equipaje y apáñate con un kit básico. Con dos estuches de

✳ Cuando te hayas HABITUADO a la nueva situación, adopta la costumbre de observar tu nuevo entorno desde un punto de vista distinto. Lleva siempre un cuaderno en el que anotar ideas, con palabras o imágenes.

12 pasteles cada uno, uno al óleo y el otro blando, debería bastar para cubrir tus necesidades cromáticas. Añade a eso un lápiz de carboncillo, y sanguinas o lápices pastel de cualquier tono terroso, rojizo o marrón. Ten en cuenta otros medios con los que mezclar el pastel, como lápices, estilográfica, rotuladores, y lleva una goma blanda, un cuaderno de bocetos de bolsillo, un bloc de papel para pastel o un cuaderno hecho a mano de distintos tipos de papel, una cámara, e incluso un set de acuarelas de viaje para pintar capas rápidas que resultarán muy útiles como base.

CONSEJO

Durante el trayecto se producirán movimientos bruscos y estos limitarán la precisión del trazo, pero aportarán una sensación muy real de temporalidad y energía a tus creaciones espontáneas.

Pon también en la maleta una gamuza suave para mezclar o retirar los restos de pastel. Si quieres llevarte fijador en aerosol, recuerda que no están permitidos a bordo de algunos medios de transporte, de ser así tendrás que comprarlo en un frasco pequeño, en versión líquida, y aplicarlo con el pulverizador, disponible en tiendas de materiales de bellas artes. Puede que la lista te parezca larga, pero

✱ La CUBIERTA de un barco ofrece materia prima de sobra para practicar cómo resolver todos los problemas visuales básicos: estructuras de embarcaciones, interacción humana, mar agitado, todos los tipos imaginables de cielo, paisajes lejanos...

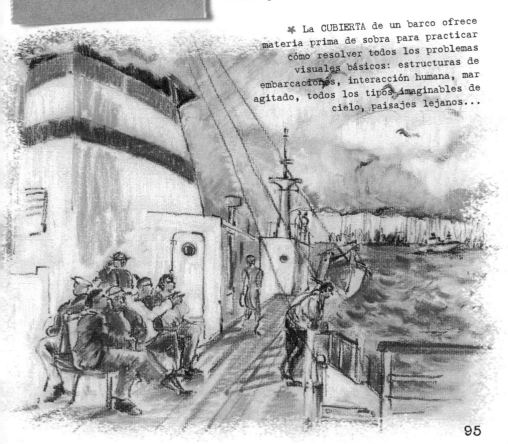

95

todo debería caber en una mochila
mediana y durarte unas dos semanas
-lo que suele durar un viaje-. Si
necesitas reponer algo, cerca de
los destinos turísticos populares
siempre habrá una ciudad con una
tienda de manualidades o una
papelería en la que abastecerte.

Al viajar, te puede parecer
que gran parte del tiempo
libre se va esperando, en
aeropuertos, haciendo cola o
sentado durante el trayecto.
Aprovecha ese tiempo para dibujar
cosas que no dibujarías en
condiciones normales. Las formas
tipo patchwork que adquieren los
campos a través de la ventana
del avión o las torsiones azules
y púrpuras de una cadena montañosa
vista desde arriba pueden inspirar
estudios excepcionales para tu cuaderno
de bocetos al pastel. Los grupos de gente
paseando por los vestíbulos o descansando
en la zona de embarque se pueden percibir
como formas de color heterogéneo en cambio
constante, que encajan e interactúan como un
puzle viviente. Si ignoras los detalles y das
relevancia a los colores planos destacarás aspectos
concretos de la figura en movimiento que de otro modo
pasarían desapercibidos.

* Este estudio INACABADO de una
estación (porque ha llegado el tren)
aborda el boceto rápido desde un enfoque
práctico, para lo que utiliza trazos
lineales y distintas capas.

CONSEJO

Nunca lleves objetos
metálicos afilados
como un cúter, tijeras
o una navaja suiza en
el equipaje de mano.
Recuerda colocarlos
en la maleta cuando
factures para evitar
que te los confisquen
y retrasen tu viaje.

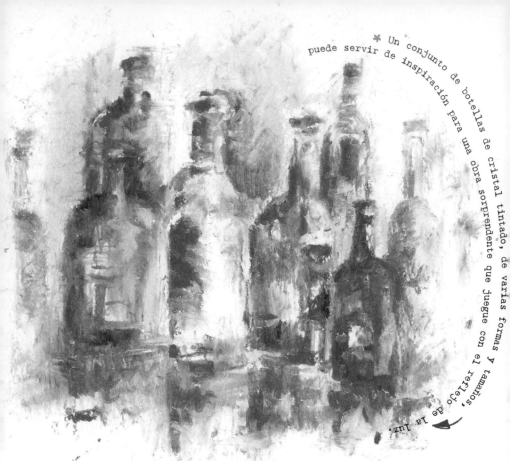

Un conjunto de botellas de cristal tintado, de varias formas y tamaños, puede servir de inspiración para una obra sorprendente que juegue con el reflejo de la luz.

INSPIRACIÓN Y PREFERENCIAS

La inspiración no siempre llega cuando menos lo esperas. Decidir entre distintos temas, colores o puntos de vista puede ayudarte a avanzar en su dirección. Para empezar, elige algo que te atraiga -los lugares más insospechados pueden ser un excelente punto de partida- e intenta no complicarte la vida. Los pasteles son un medio idóneo para la simplificación, sus marcas gruesas pueden captar lo esencial con un abanico de matices que no ofrecen, por ejemplo, los lápices de colores. Escenas como un cielo inmenso que amenaza tormenta y acumula nubarrones en su parte más alta pueden ser imponentes.

Elige un tema dentro de tus posibilidades. Una vez hayas superando con éxito las tareas más fáciles, estarás en disposición de correr más riesgos. Observar culturas distintas en lugares desconocidos, por no hablar de arquitecturas, colores o climas diferentes, puede refrescarte la perspectiva y ofrecer nuevas fuentes de inspiración.

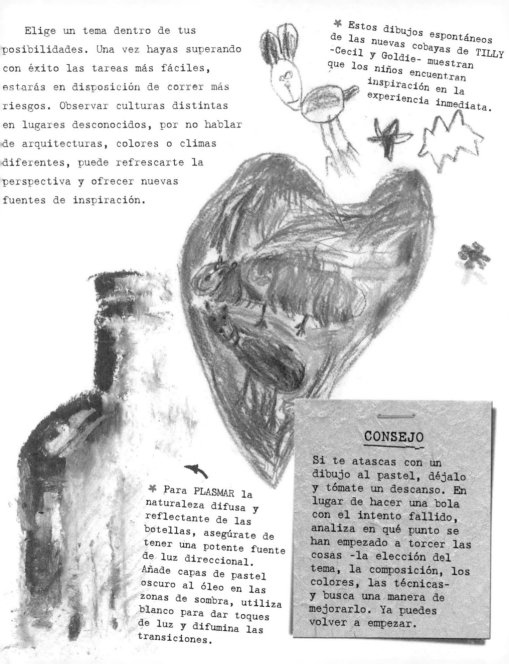

✳ Estos dibujos espontáneos de las nuevas cobayas de TILLY -Cecil y Goldie- muestran que los niños encuentran inspiración en la experiencia inmediata.

✳ Para PLASMAR la naturaleza difusa y reflectante de las botellas, asegúrate de tener una potente fuente de luz direccional. Añade capas de pastel oscuro al óleo en las zonas de sombra, utiliza blanco para dar toques de luz y difumina las transiciones.

CONSEJO

Si te atascas con un dibujo al pastel, déjalo y tómate un descanso. En lugar de hacer una bola con el intento fallido, analiza en qué punto se han empezado a torcer las cosas -la elección del tema, la composición, los colores, las técnicas- y busca una manera de mejorarlo. Ya puedes volver a empezar.

INMEDIATEZ/SITUACIONES INCÓMODAS

A veces los artistas tienen que improvisar. Si te pilla sin pasteles o sin tu papel favorito pero sientes la necesidad de dibujar, echa mano de materiales parecidos para sustituirlos, y con ello obtendrás resultados a veces sorprendentemente logrados. Los lados de una caja de cartón ondulado presentan una rugosidad que destaca en cuanto se añaden capas de color a la superficie, y el papel marrón de embalar también tiene un grano que recuerda a la textura del papel Ingres para pastel, aunque es algo más fino. Si estás en el campo, agáchate y hunde las manos en la tierra de la zona para a continuación aplicarla al soporte utilizando los dedos como barras de pastel. Hay algo misteriosamente primario en el acto de esgrafiar con los dedos una superficie cubierta de arcilla desmenuzada y untuosa, o partículas de arena fina, y crear un delicado y desteñido cielo de verano. Los pigmentos de colores tierra que hallamos en la pintura y los pasteles provienen directamente del suelo, así que no es tan extraño, y si viajas por distintas regiones geográficas, puedes hacer un dibujo con la tierra de cada sitio y deleitarte con sus diferentes texturas y matices. Si te gusta acampar, quizá quieras hacer tu propio carboncillo quemando ramitas que encuentres y dibujar con el resultado. Al regresar a la escena urbana, aplica tinturas sutiles con café, té o vino, y deja que se sequen Luego puedes trabajar los pliegos teñidos con medios secos. Si dibujas en un sitio concurrido o complicado, o estás paseando, conviene dirigir las líneas de los lápices

Cuando descubras el potencial pictórico natural que entraña un acto tan sencillo como retirar suciedad con un cepillo, dejarás de verlo como algo NEGATIVO.

Aprovecha una fogata campestre para quemar ramitas y hacer carboncillo.

* La TIERRA ofrece distintas texturas, en especial cuando está húmeda. Fíjate en la granulosidad de este terreno calizo y arcilloso.

conté o el carboncillo rápidamente por el cuaderno,
marcando los contornos básicos, e incorporar después
los valores más oscuros, frotando para integrarlos.
Toma nota de los colores en las zonas de la obra en
las que sea necesario para colorearlas después.

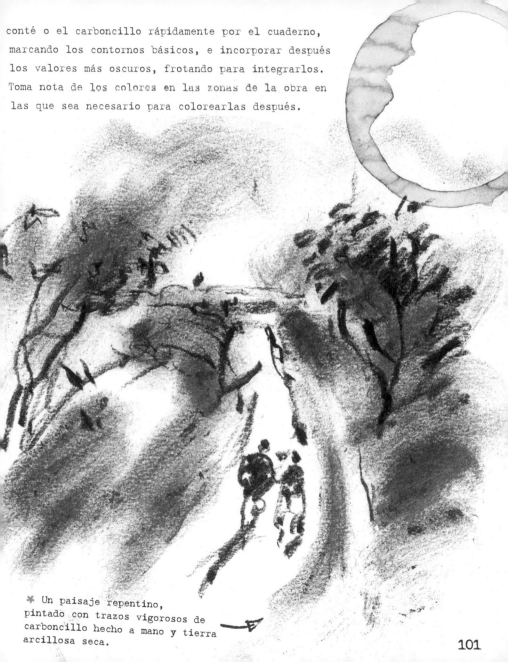

* Un paisaje repentino,
pintado con trazos vigorosos de
carboncillo hecho a mano y tierra
arcillosa seca.

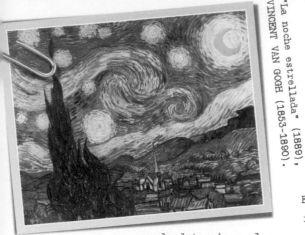

✻ El viento de MISTRAL que sopla en el sur de Francia ejercía una clara influencia en Vincent van Gogh, un pintor ya de por sí abrumado por sus tempestuosas circunstancias personales.

TRABAJAR CON EL TIEMPO COMO ALIADO

El tiempo atmosférico es importante para los artistas y puede determinar el curso de la obra. Los cielos cubiertos generan una luz constante mitigada por tonos suavizados, mientras que en los días soleados la altura y la posición de las sombras cambian y las nubes se mueven con frecuencia. En los días lluviosos, aparecen nubes de colores violáceos, pesadas y porosas, superpuestas a un resplandor ocre amarillo que todo lo inunda. Si un chubasco inesperado te pilla en la calle, puedes dejar que las gotas de lluvia se mezclen con los pigmentos en polvo formando una pasta grumosa, y luego añadir pigmento fresco al papel humedecido para crear una especie de húmedo sobre húmedo al pastel que evoque una escena lluviosa. Si estabas pintando con pasteles al óleo, el efecto será diferente. El agua repelerá tus trazos y al secarse se formarán una especie de burbujas en la superficie.

✻ Las estampas nevadas son exquisitas. La luz del sol inunda la escena e irradia ocres y verdes iridiscentes. La nieve siempre actúa como un lienzo en blanco reflectante. Proyecta sombras de colores azules y morados y brilla en tonos anaranjados si sale el sol. Disfruta de la variedad que ofrece la naturaleza y no dejes pasar ninguna oportunidad.

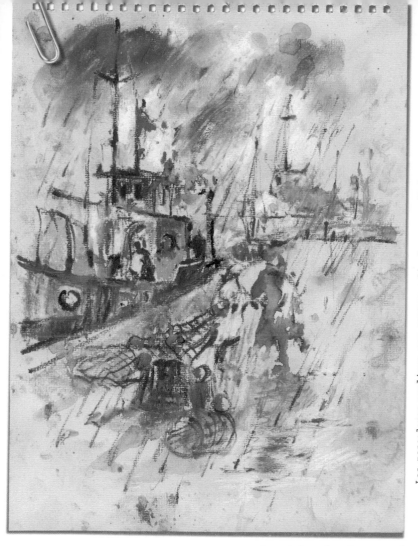

Los pescadores realizan sus capturas diarias en condiciones muy duras. Sus siluetas mojadas toman forma mientras los amarillos blancuzcos se disuelven y se convierten en las manchas más pesadas de azul de ftalocianina. El pastel puede ser tu mejor aliado a la hora de plasmar un ambiente lluvioso.

Las estampas nevadas son exquisitas. La luz del sol rebota en los objetos cubiertos de nieve, inunda la escena e irradia ocres y verdes iridiscentes. La nieve siempre actúa como un lienzo en blanco reflectante. Proyecta sombras de colores azules y morados y brilla en tonos crema anaranjados si sale el sol. Disfruta de la variedad que ofrece la naturaleza.

SELECCIONAR Todo artista debe aprender a seleccionar los elementos que importan a la hora de pintar un cuadro de entre todos los que ofrece este mundo congestionado y repleto. Dirigir la mirada hacia los rasgos más importantes y dotarlos de protagonismo y detalle en una composición es una habilidad que se adquiere con la práctica. Como guía a la hora de seleccionar, ten siempre presente lo que has decidido dibujar, y la posición desde la que quieres hacerlo. Sírvete de la vieja técnica del viñeteado -el oscurecimiento progresivo de

* Hora de ESPABILARSE. Un pasajero que va camino del trabajo en la plataforma trasera del tranvía se convierte en el centro de atención de este estudio rápido. Se han omitido todos los detalles de alrededor.

los bordes conforme se alejan del centro- para conducir la mirada del espectador a la parte del cuadro que te interesa, y utiliza los blancos -los espacios en los que no has dibujado- para que el enfoque "respire" y hable por sí mismo. Prescinde de todo lo que no necesites; te ahorrará posibles problemas.

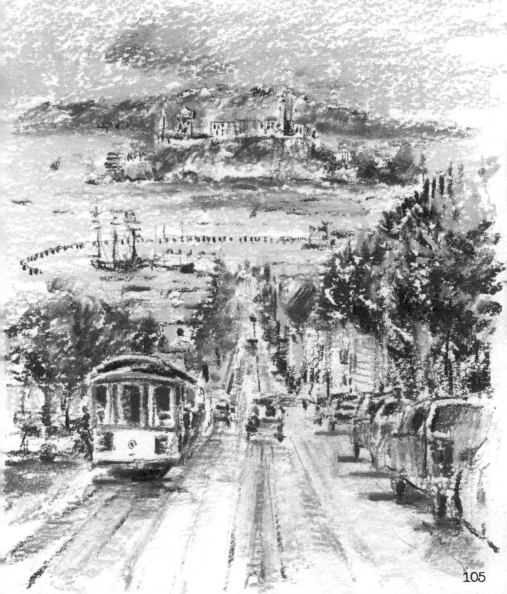

LA FOTOGRAFÍA COMO REFERENCIA

Recurrir a una cámara como apoyo no es
hacer trampa. La fotografía también
es una forma artística de pleno
derecho. No obstante, copiar
una fotografía puede generar
obras insulsas, carentes de
colores diferenciados y
que copian los obtenidos
químicamente durante el
revelado.

 Es recomendable
hacer un uso
selectivo de la
cámara como
herramienta,
junto a los cuadernos
de bocetos y los pasteles,
para capturar esos momentos de
la vida que se escapan en un abrir
y cerrar de ojos. A efectos prácticos,
si quieres dibujar un contorno a partir de

*OBSERVA la escena desde distintos puntos de vista antes de disparar, así dispondrás de opciones adicionales y podrás yuxtaponer elementos de distintas fotografías.

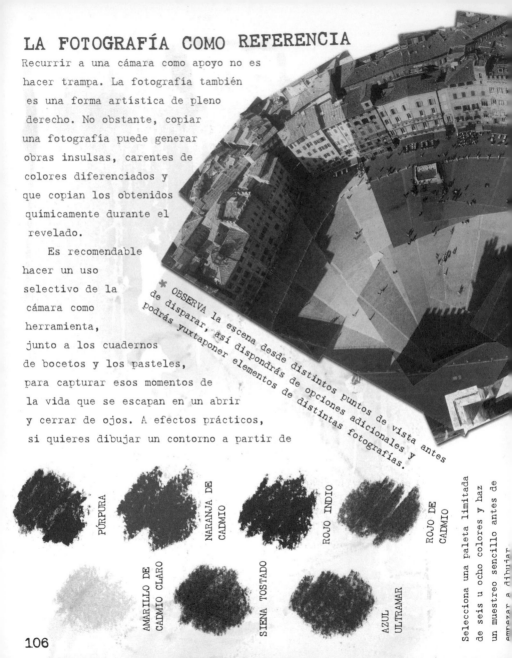

PÚRPURA

NARANJA DE
CADMIO

ROJO INDIO

ROJO DE
CADMIO

AMARILLO DE
CADMIO CLARO

SIENA TOSTADO

AZUL
ULTRAMAR

Selecciona una paleta limitada
de seis u ocho colores y haz
un muestreo sencillo antes de
empezar a dibujar

una fotografía, puedes dibujar una retícula sobre la foto e ir
trasladando las formas a un papel en el que antes hayas
dibujado otra retícula o recurrir al papel de calco.
Las videocámaras y cámaras de fotos digitales ofrecen
libertad para ampliar, reducir y manipular las imágenes,
tanto antes como después de empezar a pintar.

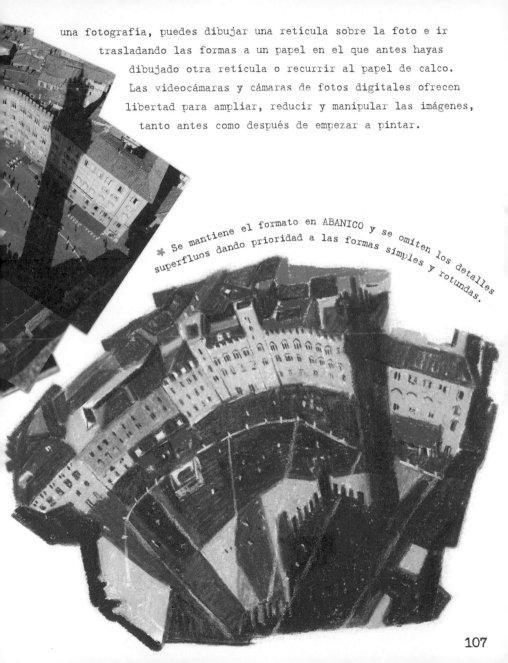

* Se mantiene el formato en ABANICO y se omiten los detalles
superfluos dando prioridad a las formas simples y rotundas.

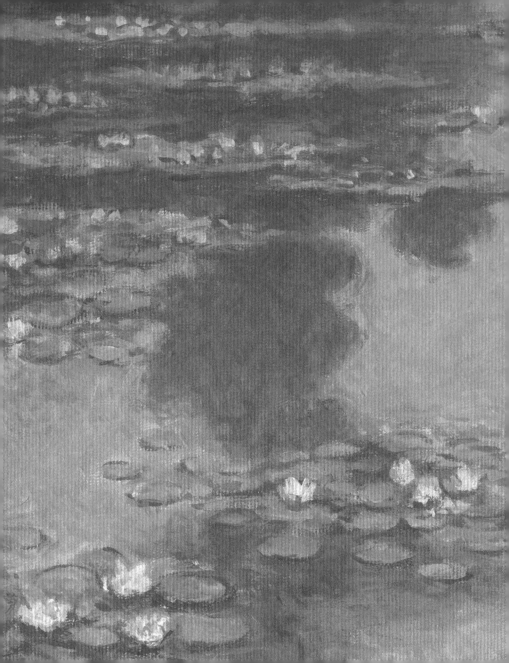

Esta pintura se inspira en los nenúfares de Monet, capaz de transportar al espectador a otro de la escena. Sin su experiencia, el autor jamás podría haber tenido tal influencia en nosotros.

APRENDER DE LA OBRA DE OTROS

Cuanto más hayamos leído y visto, más cultos y capaces seremos (en teoría). No obstante, no se puede avanzar a marchas forzadas en cuestión de destrezas y habilidades, y la obra de quien intente acelerar el proceso buscando atajos durante su aprendizaje evidenciará la ausencia de la profundidad que da la experiencia.

La ventaja de vivir en el siglo XXI es que las civilizaciones y los movimientos artísticos pasados nos han legado un valioso patrimonio a partir del que trabajar. Podemos observar la obra de otro artista con la esperanza de llegar a reproducir un día algo de su calidad y atractivo en nuestra propia obra. Ser conscientes del tiempo y la cultura en que vivimos también es esencial, y nuestras mentes creativas deben estar moldeadas por todo aquello que sucede a nuestro alrededor. Nunca dejes de observar y de hacerte preguntas sobre el mundo en el que vives. Mantener una actitud artísticamente inquisitiva te ayudará a interpretar y expresar de forma visual la vida en toda su plenitud y profundidad.

"El nacimiento de Venus" (ca. 1485), SANDRO BOTTICELLI (ca. 1445-1510).

✻ Las pinceladas de BOTTICELLI bailan líricamente a lo largo de los tirabuzones y en torno a las angelicales caras de sus figuras. ¡Imítalo en tus dibujos!

APRENDER DE LOS GRANDES MAESTROS Y DE LOS ARTISTAS MODERNOS

Los dibujos a tiza de los maestros del Renacimiento se reparten por las grandes colecciones de todo el mundo. Al contemplar unos minutos un cuadro de Botticelli o Rafael, verás renovada tu pasión y querrás crear algo propio. Con un cuaderno de bocetos de bolsillo y una sanguina, copia los trazos de los grandes maestros con toda la delicadeza y precisión de la que seas capaz. Esta es la mejor manera de aprender, y la experiencia puede influir tu rumbo artístico futuro.

La obra de Edgar Degas es un clásico ejemplo de innovación que, literalmente, colorea tu percepción de lo que ves. Mucho se ha escrito sobre sus experimentos mezclando el pastel con otros medios: la pasta terrosa que hacía con temple, los fijadores caseros con los que empastaba el polvillo residual formando capas esmaltadas a prueba de borrones, y sus dibujos sobre monoimpresiones y esbozos al óleo.

Aunque fueron revolucionarias en su momento, estas aventuras mixtas son comunes hoy en día. Solemos pensar que el pastel se usa con fines figurativos, en cuadros que buscan un reconocimiento inmediato, pero tanto Pablo Picasso como Henri Matisse utilizaron el pastel en sus creaciones más abstractas. Jean Dubuffet desarrolló un estilo anárquico en grafitis pueriles y cargados de color, y muchos de sus experimentos litográficos empezaron como garabatos gesticulares al pastel. El afamado pintor contemporáneo australiano Ken Done demuestra la importancia de indagar en la historia con sus escenas de playa pintadas con pasteles al óleo e influidas por Raoul Dufy, Henri Matisse y el arte aborigen. El mensaje es claro: mira hacia atrás, a tu alrededor y adelante.

COPIAS el arte aborigen australiano se te pueden ocurrir maneras nuevas y complejas de usar el pastel.

PENSAR COMO UN ARTISTA

"¿Eres aficionado o artista profesional?" preguntó alguien una vez. "¿Qué quieres decir?", fue la respuesta. "¿Hay diferencia? No hay dentistas aficionados y dentistas profesionales, ¿no?". La distinción puede existir o no, pero el significado subyacente apunta a que todo aquel que dibuja o pinta debería considerarse un artista, da igual su nivel. Debería crearse ese hábito, a medida que uno se hace preguntas y se forma opiniones sobre el mundo que lo rodea. Sé exigente con lo que elijas, e intenta reinventarte el mundo ordinario saliéndote de lo esperado. Picasso ansiaba encontrar a su niño interior, y prosiguió su búsqueda de esa expresión juvenil -una parte muy real de su día a día- reinventándose continuamente a lo largo de su larga carrera.

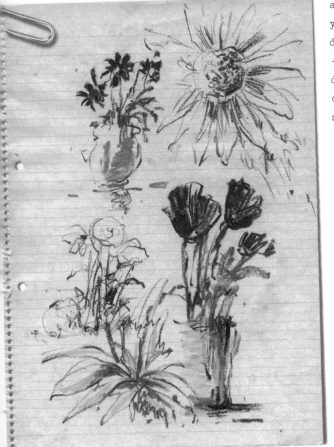

※ GUARDA los apuntes que respondan a una serie de ideas o una observación concretas y tenlos a mano para el futuro. A menudo aprovecharás esbozos aparentemente irrelevantes.

✳ DIBUJO para postal, una manera de reaccionar artísticamente a un recuerdo valioso, inmortalizado y listo para ser enviado.

Practica siempre que puedas. Este dibujo relajado de una compañera de trabajo se llevó a cabo con discreción durante una pausa matinal. Se emplearon lápices pastel por ser más limpios y fáciles de transportar.

POST CARD

THE ADDRESS ONLY TO BE WRITTEN HERE

AFFIX
STAMP

Printed in
England.

Published by W. B. Allison, Chymist, Arundel.

Los artistas suelen recurrir a las imágenes para traducir sus ideas. Al desarrollarlas en papel, pueden refinarlas y ordenarlas, articulando formas de comunicación eficaces. Toma nota de los apuntes en bruto de un artista, pues suelen contener auténticas perlas de la intuición, que esperan su turno para encastarse en la corona del creador.

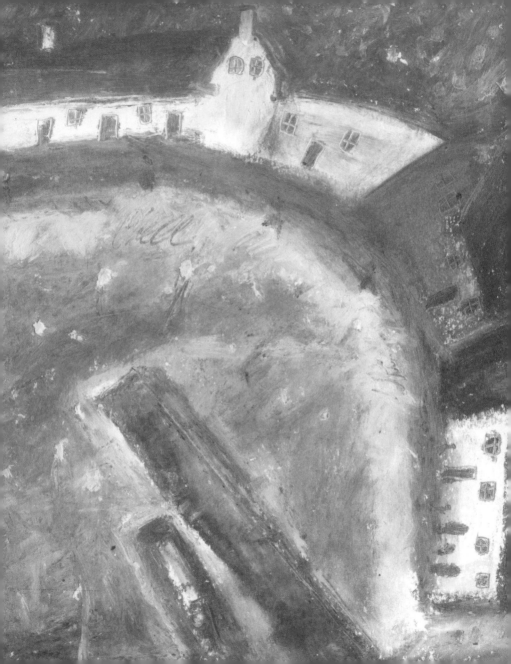

Esta emotiva obra a la manera de James Dixon fue motivo de disfrute tanto por la visión personal que plantea como por su cruda aplicación del pastel. El aplanamiento naif de la perspectiva derrocha encanto.

DESARROLLAR UN ESTILO PROPIO

Intentar ser quien no eres copiando los movimientos de otro artista no es lo mismo que buscar inspiración y aprender de la técnica de los demás. Las técnicas están a disposición de todo aquel que las quiera explorar y disfrutar, y lo más importante deberían ser los métodos que se eligen, que deben identificar claramente a un autor. Desarrolla tu propia manera de dibujar y pintar basándote en las directrices y disciplinas que abordan este libro y otras fuentes. A medida que ganes soltura, desarrollarás un estilo personal.

En algunos casos, el estilo de un artista queda inimitablemente definido desde el principio; más a menudo, en cambio, se desarrolla poco a poco. Si entras en esta última categoría, no te preocupes, quienes compartan tus intereses escucharán tu propia voz visual, y acabarán haciéndotelo saber y dándote ánimos. Quizá lleve su tiempo, pero el avance será auténtico.

OTRAS MANERAS DE TRABAJAR

Si te sales de las técnicas más populares tendrás la oportunidad de desarrollar tu trabajo de una manera fresca e innovadora. Elige una paleta de colores y decide qué técnicas describen mejor la forma y la superficie de los objetos que pretendes dibujar. Por ejemplo, no pierdas tiempo intentando dibujar la corteza de un árbol si frotando un pastel al óleo sobre ese árbol puedes conseguir el mismo efecto. En las próximas páginas se abordan más técnicas que te ayudarán a ampliar tu repertorio.

COLLAGE Prepara hojas pintadas con distintas técnicas. Comienza a trabajar sin un tema concreto, compón imágenes abstractas y llenas de color, y experimenta. Crea nuevas obras a partir de todos los fragmentos rasgados, cortados y pegados. Opta por buscar valores tonales y texturas concretas para representar figurativamente un objeto que te guste o crear una obra abstracta de motivos rítmicos y llamativos. La decisión es tuya.

CONSEJO

Primero, compón la obra con formas sueltas que puedas cambiar de sitio y, si crees que puede ayudar, haz un boceto rápido que recoja todas sus posiciones. Cuando te guste el diseño, pega las piezas al papel con cola vinílica o con cualquier otro pegamento.

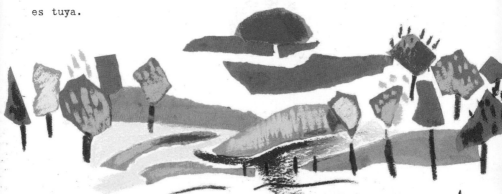

✷ DISFRUTA de los riesgos que entraña el collage y acepta que los contornos y las curvas no serán tan precisos al trabajarlos desde este innovador enfoque.

Esta hilera de casetas de playa de colores vivos fue una buena elección para trabajar la monoimpresión. Las puertas se colorearon a posteriori con pasteles blandos.

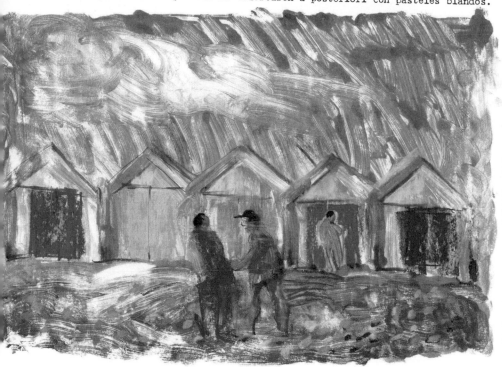

MONOIMPRESIÓN El monotipo o monoimpresión es un proceso único que combina técnicas pictóricas y de impresión. Primero, se pinta una imagen (perecedera por naturaleza) en una superficie plana -cristal, Perspex, cartulina, una mesa que pueda limpiarse al terminar, etc.-, a esto se le llama *matriz*. Una vez pintada la imagen de la matriz o placa con óleo, tinta acuosa o medios derivados, se transfiere a una hoja de papel estampándola con la mano, con la ayuda de un rodillo o la parte de atrás de una cuchara. Los dos tipos principales de monoimpresión son el aditivo y el substractivo. El proceso aditivo implica trabajar directamente en la matriz con pinceles para obtener una imagen positiva. En el método substractivo, la pintura se retira frotando, rascando o dibujando sobre el medio aún húmedo con la parte de

atrás de un pincel o un lápiz, con el objetivo de dejar partes del papel desnudas, blancas, al imprimir. Los pasteles son el complemento ideal para esta técnica y pueden aplicarse a la impresión antes o después de que se seque. Los pasteles blandos van bien para añadir detalles sin desentonar con la superficie impresa.

PRÁCTICA

Para conseguir el equilibrio adecuado entre monoimpresión y dibujo hay que practicar siguiendo el método de ensayo y error. Lo emocionante es que nunca sabes cuál será el resultado.

✳ GATO echando la siesta en papel para acuarela Khadi. La alta capacidad de absorción de este papel rugoso es adecuada para monoimpresiones al óleo acabadas con pastel blando.

El esgrafiado –rascar una superficie para crear una imagen–, es efectivo si se han aplicado previamente tres o más capas de pasteles al óleo. Las capas previas de colores quedarán expuestas en todo su esplendor original si se

SOPORTES CON RELIEVE Todos los tipos de pastel responden increíblemente bien al usarlos en soportes con relieve, y con poca preparación y los materiales de dibujo habituales se puede conseguir una gran diversidad expresiva. Si fijas a un tablero un trozo de estopilla, cañamazo o arpillera tendrás un soporte estable con mucho grano. Aplica una capa de cola vinílica y a continuación espolvoréala con arena o gravilla fina para redefinir la textura, y con una aguada de color conseguirás que se vea con claridad. Tanto el gesso acrílico como la masilla universal y otras fórmulas para este medio realzan las cualidades visuales de los pasteles duros

* La MASILLA puede hacer de base convulsa sobre la que pintar con pastel.

* En las tiendas de bricolaje venden PAPEL DE LIJA de distinto grano. No es caro y funciona muy bien.

y blandos. También se pueden construir cuadros en relieve y luego colorearlos deshaciendo y mezclando el pastel por la superficie. El resultado siempre tendrá un aspecto más grumoso que si fuera pintura y puede fijarse e impermeabilizarse con laca mate.

119

FROTTAGE Frotar con una barra de pastel duro o con pastel al óleo distintas texturas, como una pared, el embellecedor de un desagüe o una rejilla de mimbre, es una de las maneras más fáciles de conseguir una base con motivos llamativos, sobre la que seguir trabajando después. Esta técnica recibe el nombre de frottage y el hecho de que la relacionemos con las clases de plástica del colegio a veces hace que pasemos por alto su utilidad e importancia. Las actividades infantiles se cuentan entre las mejores, y en la mayoría de los casos las podemos revivir de adultos, con más experiencia y conocimiento.

Escena imaginaria en la que se utilizan distintas texturas obtenidas mediante frottage con sorprendente eficacia.

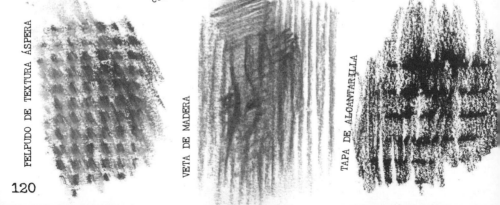

FELPUDO DE TEXTURA ÁSPERA

VETA DE MADERA

TAPA DE ALCANTARILLA

REJILLA DE ESTUFA

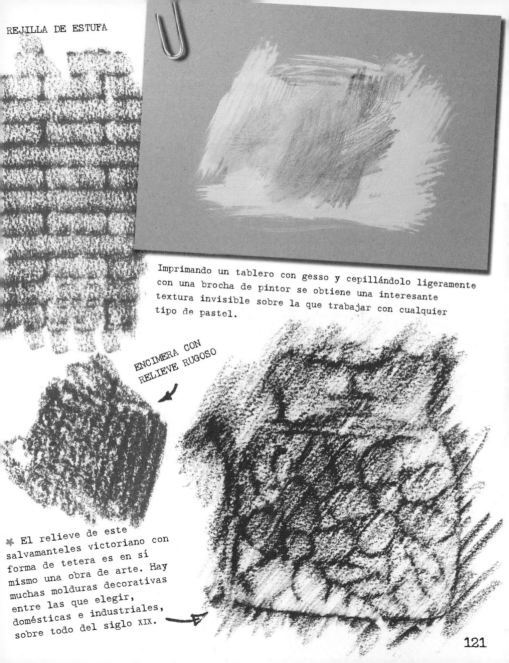

Imprimando un tablero con gesso y cepillándolo ligeramente con una brocha de pintor se obtiene una interesante textura invisible sobre la que trabajar con cualquier tipo de pastel.

ENCIMERA CON
RELIEVE RUGOSO

✻ El relieve de este salvamanteles victoriano con forma de tetera es en sí mismo una obra de arte. Hay muchas molduras decorativas entre las que elegir, domésticas e industriales, sobre todo del siglo XIX.

121

✳ COMO ocurre con todos los productos al óleo, las marcas de óleo en barra cubren la superficie con total opacidad, permitiendo la superposición de colores fuertes y saturados.

CÓMO USAR ÓLEO SÓLIDO EN BARRA

Las barras de óleo sólido son un avance reciente. Por fuera parecen pasteles al óleo o ceras de colorear, pero se comportan como la pintura al óleo. Contienen una combinación de pigmentos puros, aceites secantes muy refinados y ceras especiales que permiten darles forma de barra. Son válidos tanto para dibujar como para pintar, y ayudan al usuario a dirigir el intenso color del óleo sin tener que recurrir a un pincel o una espátula. Por lo general, el color es duradero y se venden en la gama básica de colores en que se encuentran las pinturas al óleo.

Se pueden mezclar con el dedo, aunque también se puede utilizar un pincel o una espátula, si se prefiere. Hay una especie de "difuminos" transparentes que ayudan con la técnica y aportan brillo adicional a los colores. La esencia de trementina o el aguarrás

✳ El óleo en barra es más versátil que la pintura al óleo. Pero prepárate para usar las herramientas clásicas.

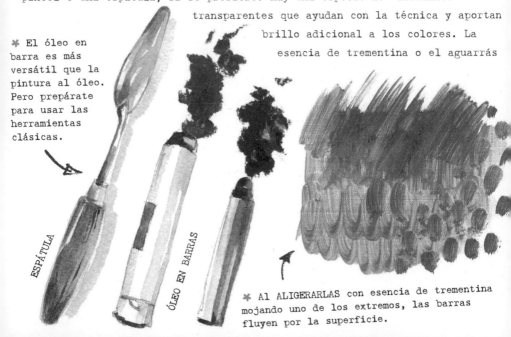

ESPÁTULA

ÓLEO EN BARRAS

✳ Al ALIGERARLAS con esencia de trementina mojando uno de los extremos, las barras fluyen por la superficie.

✳ COMBINAR tonos distintos es muy estimulante. Aquí se ha pintado simultáneamente con una barra roja y otra amarilla, garabateando en una hoja de papel para óleo.

mineral y otros aceites diluyentes pueden usarse con el óleo en barra. Si se moja uno de los extremos con cualquiera de ellos se aligera el óleo y hace que fluya con menor dificultad. La belleza del óleo en barra reside en que seca mucho más rápido que la pintura al óleo, pero permite seguir trabajándolo durante horas. El óleo en barra también es más versátil, pues se puede utilizar en lienzos con o sin imprimación, en madera aglomerada y en diversos tipos de papel y tejido.

✳ IMPASTO: colores untuosos recién salidos de la barra, con los que puedes replicar fácilmente una de las técnicas favoritas de los pintores al óleo.

CONSEJO

El tiempo de secado varía según la temperatura y la humedad. No uses óleo en barra en las primeras capas si pretendes utilizar pintura al óleo después. El óleo en barra presenta una mayor elasticidad natural, lo que podría acabar agrietando la pintura.

Se pueden pintar estudios pequeños y cuidados prescindiendo casi por completo de las típicas herramientas del pintor. Su comodidad hace del óleo en barra un medio muy atractivo.

LOS INCONVENIENTES DEL PASTEL

Todos los medios, sean para dibujo o para pintura, tienen sus desventajas, y el pastel no es la excepción. La naturaleza suelta del pigmento dificulta su adhesión al soporte y aumenta el riesgo de borrones. Por otro lado, las partículas pueden no adherirse bien a algunas superficies, sobre todo si han sido tratadas con una capa de cola vinílica o pintura acrílica. No obstante, con la mayor parte de los papeles y los tableros se obtienen buenos resultados, y el pastel responde bien al utilizarlo en otros materiales.

Hay muchas convenciones y tradiciones que rigen los usos y técnicas vinculados al pastel, y el peligro en este caso es que sus partidarios se instalen en cierta "afectación", lo que supondría no aprovechar su potencial como hizo Degas. La superficialidad es otro posible problema. A veces, una obra puede parecer muy lograda a simple vista, pero al examinarla detenidamente se descubre un exceso de simplificación y falta de nitidez y enfoque. Una de las medidas correctivas en estos casos sería seleccionar los mejores elementos, los que hacen que la escena tenga fuerza y sea reconocible, y utilizar las mejores técnicas aprendidas.

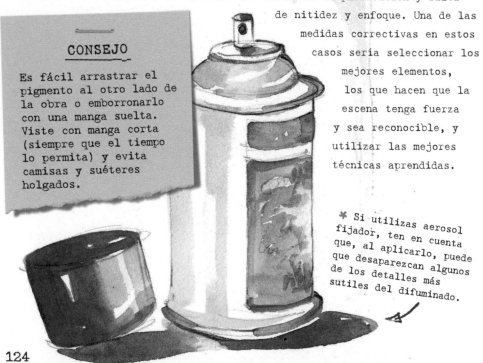

CONSEJO

Es fácil arrastrar el pigmento al otro lado de la obra o emborronarlo con una manga suelta. Viste con manga corta (siempre que el tiempo lo permita) y evita camisas y suéteres holgados.

✳ Si utilizas aerosol fijador, ten en cuenta que, al aplicarlo, puede que desaparezcan algunos de los detalles más sutiles del difuminado.

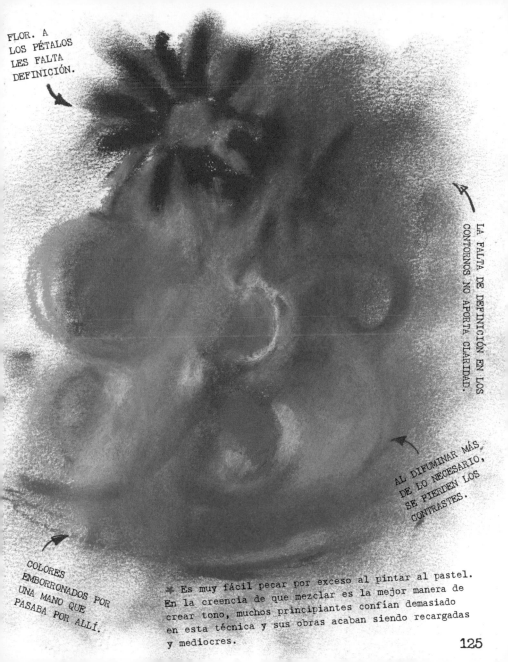

FLOR. A LOS PÉTALOS LES FALTA DEFINICIÓN.

LA FALTA DE DEFINICIÓN EN LOS CONTORNOS NO APORTA CLARIDAD.

AL DIFUMINAR MÁS DE LO NECESARIO, SE PIERDEN LOS CONTRASTES.

COLORES EMBORRONADOS POR UNA MANO QUE PASABA POR ALLÍ.

✳ Es muy fácil pecar por exceso al pintar al pastel. En la creencia de que mezclar es la mejor manera de crear tono, muchos principiantes confían demasiado en esta técnica y sus obras acaban siendo recargadas y mediocres.

125

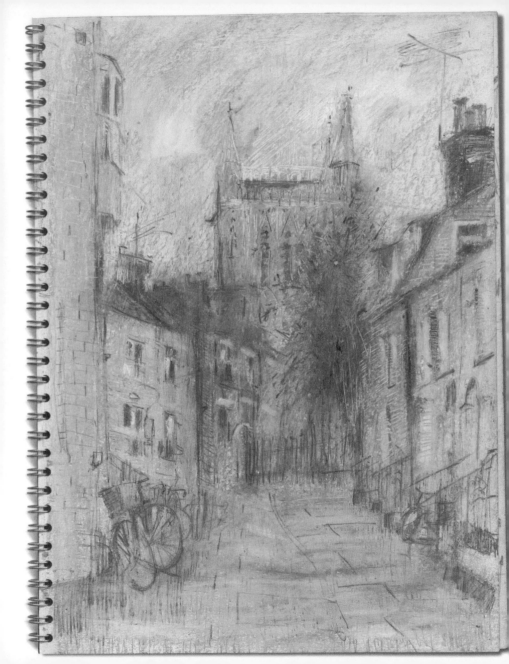

EL CUADERNO DE BOCETOS

Portugal Street, en la ciudad de Cambridge, es un remanso de paz y tranquilidad. Sin tráfico, es el lugar perfecto para abrir el cuaderno y ponerse a dibujar.

Para algunos, el cuaderno de bocetos ofrece un espacio privado en el que registrar reflexiones creativas e ideas en forma de diario visual. Cada página remite a una fecha, un momento, un lugar y una actividad, y es tan personal que solo puede generar reacciones en el espectador a un nivel limitado. Puede que, aun sin saber de qué va un dibujo, a no ser que el artista ofrezca esa información, el espectador responda ante la calidad del mismo y su capacidad para evocar ciertas emociones.

Practica dibujando a diario para mejorar tus aptitudes; selecciona y simplifica pedazos de vida e intenta captar movimientos y gestos. La mejora está garantizada para todo el que se entregue al estudio: aumentará la memoria visual, y con ella la coordinación entre la mano y el ojo. Saber que eres capaz de documentar visualmente tu entorno de manera inmediata es gratificante y liberador.

RECOPILAR IDEAS

Las ideas no surgen de la nada. Suelen generarse a partir de material recopilado de distintas fuentes. Los cuadernos de bocetos son perfectos para guardar ideas que "encuentres" por ahí, quizás una foto, un recorte, una postal o una etiqueta. Hay gente a la que le gusta mezclar imágenes y recuerdos en sus cuadernos, lo que acaba dando lugar a abultados catálogos de collages. Hay quien prefiere separarlos y dedicar un cuaderno a los esbozos y otro a coleccionar recuerdos. Se podría dedicar un tercer libro a los esbozos a pequeña escala, y a trabajar ideas bosquejadas y prepararlas para la obra final.

✲ Entradas, billetes y pósteres pueden servir como INSPIRACIÓN.

En el lugar más insospechado te tropiezas con una retícula natural.

✲ ANTIGUAS postales de la costa que forman parte de una fascinante colección personal.

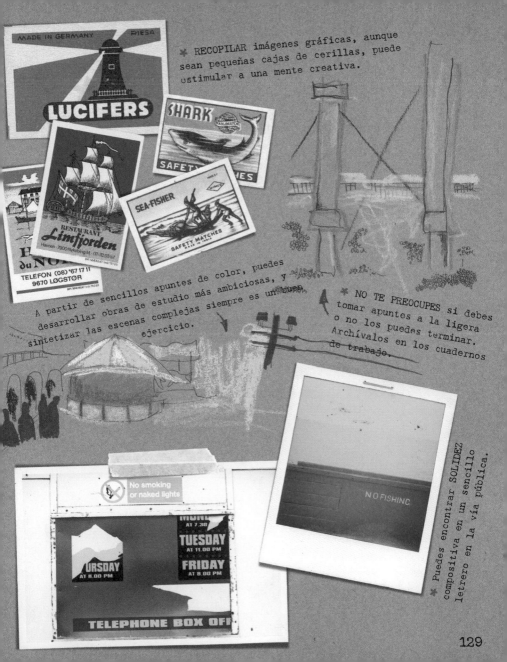

✳ RECOPILAR imágenes gráficas, aunque sean pequeñas cajas de cerillas, puede estimular a una mente creativa.

A partir de sencillos apuntes de color, puedes desarrollar obras de estudio más ambiciosas, y sintetizar las escenas complejas siempre es un buen ejercicio.

✳ NO TE PREOCUPES si debes tomar apuntes a la ligera o no los puedes terminar. Archívalos en los cuadernos de trabajo.

✳ Puedes encontrar SOLIDEZ compositiva en un sencillo letrero en la vía pública.

129

LLEVAR LAS IDEAS A BUEN PUERTO

Las páginas dobles de los cuadernos
de bocetos son el vehículo perfecto
para poner en práctica las ideas
creativas. En formato de libro, las
ideas tienden a fluir mejor que
cuando la hoja en blanco te devuelve
la mirada. Plantea tus ideas en
bocetos pequeños sin esmerarte
demasiado, con la cantidad
suficiente de información como
para esbozar el tema general y
una posible ejecución. Intenta
desarrollar estas ideas como una
secuencia, resuelve los problemas
cromáticos, de contenido y
compositivos. Si te acostumbras
a trabajar con esta planificación
previa, tus cuadros y dibujos
al pastel mejorarán. Prueba todas
las posibilidades necesarias hasta
estar satisfecho con los bocetos.

Es muy importante que este
enfoque metódico no reprima tu
creatividad ni reste vida a tus
técnicas. Si así fuera, el objetivo
original de este ejercicio -ayudarte
a encontrar ideas- se vería
frustrado.

PUENTE CENTRADO

DETALLE DEL ÁRBOL Y EL PUENTE

INCORPORACIÓN DE ELEMENTOS EN
PRIMER PLANO PARA DAR PROFUNDIDAD

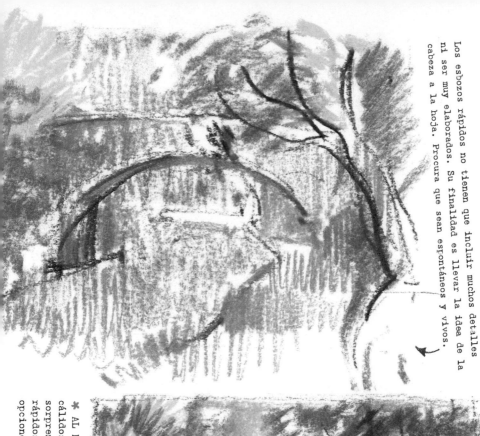

Los esbozos rápidos no tienen que incluir muchos detalles ni ser muy elaborados. Su finalidad es llevar la idea de la cabeza a la hoja. Procura que sean espontáneos y vivos.

* AL EXPLORAR gamas de colores más cálidos, el efecto del conjunto es sorprendentemente distinto. Los bocetos rápidos son la forma de testear distintas opciones para obras futuras.

131

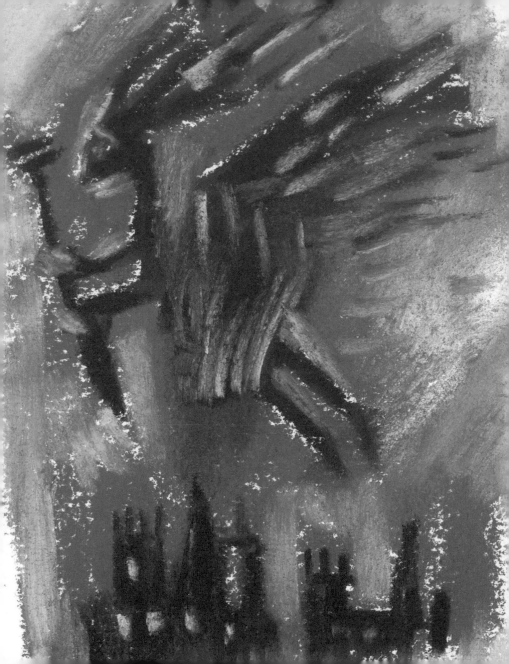

PINTAR CON LA IMAGINACIÓN

El pastel es un medio impulsivo. Coge
una barra y empieza a manchar una hoja
sin analizar lo que haces. El resultado
puede ser sorprendente: un derroche de
color y forma por todo lo ancho y largo de la
superficie de dibujo. Lleva esa expresión libre un
paso más allá, combínala con una manera de pensar abierta a
cualquier posibilidad y obtendrás una obra emocionante fruto
de la imaginación. Hay quien cree que carece de imaginación,
pero puede que esté presa de las teorías más ortodoxas o de
la creencia de que solo tienen mérito las obras figurativas
o con una perfecta apariencia de realidad.

El mero hecho de manchar una hoja de pigmento tiene
validez como acto de comunicación al nivel más básico,
y acompañarlo de una idea, quizá de un objeto que te ronda
la imaginación, conferirá a ese acto de comunicación una
capacidad de expresión reconocible y creativa.

PINTAR A PARTIR DE LA IMAGINACIÓN) (CONTINUACIÓN)

Cuando hayas cogido confianza y te sientas cómodo con las estrategias básicas para dibujar y pintar al pastel, pon el poder de la memoria y la imaginación al servicio de la obra. Dibuja lo que tengas delante: la memoria solo necesita un par de segundos para retener la información antes de echar una nueva ojeada. Ampliando el tiempo de "visionado", se puede entrenar la memoria visual para que reconstruya lo que

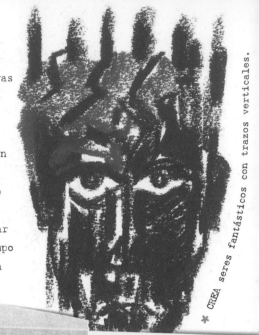

CREA seres fantásticos con trazos verticales.

*

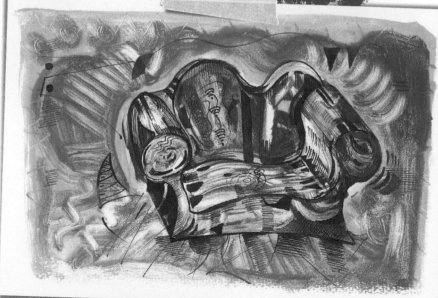

El sofá metálico de Ron Arad es un objeto imaginativo que exige una reacción imaginativa del espectador.

✻ Los ÁRBOLES no tienen por qué reflejar la realidad que nos consta que habitan. De vez en cuando, juega con la interacción de sus formas y colores.

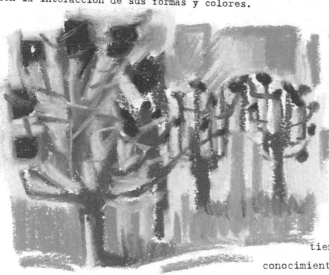

CONSEJO Una novela descriptiva, una pieza musical o una película fantástica pueden estimular la imaginación. Hay artistas a los que les gusta trabajar con música creativa o ficción radiofónica de fondo, pues la mente genera sus propias imágenes para acompañar las palabras o las notas musicales.

tienes delante a partir de conocimientos adquiridos -nuevos y almacenados-. Si te tomas una pequeña licencia artística, entrarás en el reino de la imaginación.

La mayoría de los artistas pintan a partir de la experiencia y la observación. Normalmente, se basan en el mundo real, pero hay quien se rinde a los encantos de lo fantástico: un mundo mítico de extrañas criaturas, o una interpretación de sus propios paisajes oníricos, en los que encuentran una inmensa fuente de inspiración y exploración.

La imaginación nos permite trascender los esquemas más habituales y mundanos.

✻ UTILIZA pastel difuminado o capas superpuestas para aportar calidad etérea y onírica a las obras fruto de la imaginación.

EXPERIMENTAR En paralelo al rápido avance de la tecnología, el arte se sigue desarrollado, aparentemente sin demasiadas limitaciones. A medida que se desafían convenciones, las barreras se desdibujan y surgen híbridos de las principales disciplinas. Todo ello resulta fascinante y ha evitado que las formas más tradicionales de dibujo y pintura se anquilosen en la rutina. La ilustradora Liz Pyle, consagrada a nivel internacional y una de las grandes valedoras del pastel, aborda sus temas ambientales y coloridos desde un enfoque experimental. Prefiere trabajar a gran escala, y suele empezar arrojando pigmento pastel sobre un enorme rollo de papel desplegado, hasta que no queda ni rastro de blanco. Entonces intenta "encontrar el cuadro" en medio del caos.

* *BOBINAS* de películas recortadas de una fotografía animan este collage experimental. No hubo planificación previa para no coartar la experiencia.

Si decides pintar en tableros con relieve o sobre una base de pasta de modelar aumentarás las posibilidades del pastel. Aplica la pasta con un cuchillo o paleta para "esculpir" una imagen. Una vez seca, tendrá una superficie rugosa, ideal para retener el color de las barras de pastel. Si excavas esa espesa corteza antes de que se seque, elevarás la superficie, y formarás lo que se conoce como relieve. Entre las innovaciones, sigue habiendo sitio para quienes prefieren los métodos tradicionales de creación de imágenes. Con todos los adelantos, el pastel continúa siendo un medio seco suntuosamente colorido y curiosamente atractivo para todo el que se acerca a él.

EN ABSTRACTO

Todas las imágenes contienen elementos abstractos. Las características de la línea, la forma o los motivos no expresan nada claramente figurativo. Los distintos elementos solo empiezan a reconocerse cuando se trabajan de forma conjunta para reflejar lo que vemos en la realidad. Un artista es un obrero, alguien para quien la creatividad debe seguir desarrollándose y avanzando dentro de su proceso personal de revisión. Entre los pintores abstractos, abundan los que han recibido formación en dibujo y pintura, y despojarse de esas formalidades expresa un anhelo de avanzar hacia un nuevo estado intelectual y práctico. No resulta sorprendente que a menudo se simplifiquen formas y colores complejos, reduciéndolos a retazos o motivos fragmentados. Si probamos la abstracción, estaremos más predispuestos a aceptar la obra de quienes han optado por ella.

✳ VIAJAR en avión puede provocar una intensa sensación de espacio, libertad y movimiento. El azul representa las nubes; el rojo, la tierra; y el verde, el terreno.

Hay dos enfoques básicos. El primero consiste en seleccionar formas reconocibles e ir simplificándolas o destilando sus motivos más marcados, para pasar a la abstracción. El segundo consiste en partir de trazos abstractos que guardan escaso o ningún parecido con un elemento reconocible y abordar el proceso desde una perspectiva puramente imaginativa. Prueba ambos enfoques, disfruta del material y califica el

resultado. Lo abstracto y lo figurativo deberían coexistir en el mundo del arte. Las intenciones que mueven ambas concepciones pueden ser muy distintas, pero muestran el valor de las mentes creativas para producir imágenes únicas.

La ABSTRACCIÓN puede ser la más dinámica de todas las expresiones visuales.

✳

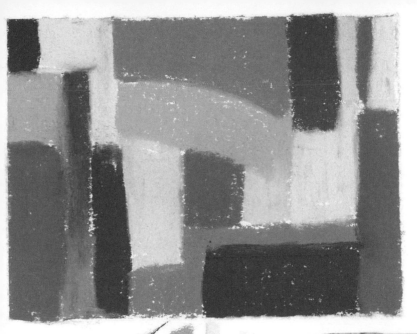

* AHORA que ya tienes un montón de técnicas, tómate tu tiempo para adoptar la abstracción con confianza. Libérate de los corsés de la convención y siéntete artísticamente libre.

* PIENSA en palabras que puedan servir como tema en el que trabajar, por ejemplo sinuoso, y reinterprétalas tantas veces como puedas, utilizando expresiones abstractas al dirigir el trazo y aplicar el color. Como conjunto, este tipo de temas da lugar a excelentes cuadernos.

PRÁCTICA

Reduce la apertura del visor y sitúalo sobre una parte cualquiera de una obra al pastel acabada. Lo cerrado del plano destruye cualquier rasgo reconocible y toda representación de temas figurativos queda reducida a un conjunto de trazos interesantes.

ÍNDICE ALFABÉTICO

AGRADECIMIENTOS

Al autor le gustaría dar las gracias a Tilly Tapenden por su dibujo de la página 99. Vaya también su sincero agradecimiento a Sophie, Peter, Caroline, Tonwen y a todo el equipo de The Ivy Press por su trabajo, apoyo y profesionalidad. Gracias, también, a Graham y Martin, de Clarkes Stationers, en Brighton, por ofrecer generosamente los materiales artísticos que se han utilizado para la elaboración de este libro. Finalmente, mi agradecimiento a Susanne, mi mánager personal, y a nuestra comprensiva familia.

A la editorial le gustaría dar las gracias por la cesión de imágenes a las siguientes instituciones:

* AKG, London/Eric Lessing: 70 (Musée d'Orsay, París), 72 (colección privada).

* BRIDGEMAN ART LIBRARY, Londres: 9 abajo izquierda (Giraudon/colección privada), 52 (Philadelphia Museum of Art), 68 (Giraudon/Musée des Beaux Arts, Estrasburgo).

* CORBIS/Burstein Collection: 62 abajo izquierda (Tate Gallery, Londres); G. Mayer: 69 arriba (Philadelphia Museum of Art).

* DOVER IMAGES: 73 abajo (National Gallery, Londres), 102 arriba (Museum of Modern Art, Nueva York); 110 arriba izquierda (Galería Uffizi, Florencia).

* PAUL GETTY MUSEUM, Los Ángeles: 30 arriba, 48 abajo.

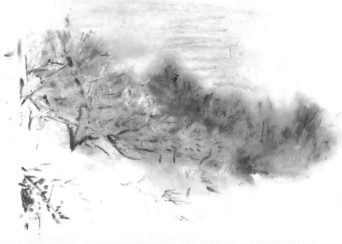